시인이 말하는 호퍼

빈방의 빛

HOPPER
Copyright © Mark Strand, 1994, 2001
All rights reserved

Published by Hangilsa Publishing Co., Ltd., Korea, 2016

시인이 말하는 호퍼

빈방의 빛

마크 스트랜드 지음 · 박상미 옮김

한길사

부재의 시인들

• 개정판을 내면서

이 글은 2000년대 초『빈방의 빛』을 번역하기 시작한 이래 세 번째로 쓰는 서문이다. 첫 번째 서문은 책의 출간이 확정되지 않은 상태에서 무턱대고 쓴 글이고, 두 번째 서문은 2007년 책의 출간을 앞두고 썼다. 이제 초판이 나온 지 9년 만에 개정판의 서문을 쓰게 되니 감회가 남다르다. 이번 개정판은 2011년 미국에서 출간된 개정판을 따른 것이다.

이 책이 출간된 이후 많은 변화가 있었다. 우선 에드워드 호퍼의 인지도가 높아졌다. 물론 이 책의 영향 때문만이라고 할 수는 없지만, 호퍼의 책 한 권 존재하지 않던 한국에 이제 그의 그림을 패러디한 텔레비전 광고가 등장할 정도가 되었다. 그리고 그동안 이 책의 저자 마크 스트랜드가 세상을 떠났다. 나는 2010년 한국에 단기 체류 예정으로 입국했지만, 예정보다 오래 머무르다가 2016년 5월 뉴욕으로 돌아왔다. 6년 전 한국으로 들어갈 때나 올해 뉴욕으

로 돌아올 때 내 책상 주변 물건들을 담은 상자 속엔 스트랜드의 엽서가 들어 있었다. 지금도 메모들을 압정으로 붙여놓은 작업실 벽 한쪽에 여전히 그의 엽서가 붙어 있다. 2008년 3월 11일 자 우체국 스탬프가 찍힌 그의 엽서엔 이렇게 씌어 있다.

미미에게

한국판 『호퍼』를 보내주어 고마워요. 아름다운 책이네요. 미국판보다 훨씬 좋아요. 그리고 이 책의 한국 출간을 위해 노력해주어서 고마워요. 번역해준 것도요. 고마워요. 고마워요.
잘 지내기를 바라며,

마크 스트랜드

엽서에는 그의 주소도 적혀 있다. 나는 그 주소로 찾아가 스트랜드를 만나는 상상을 여러 번 했었다. 많이 늙으셨겠지, 친절한 사람일까……. 그는 호퍼와 더불어 나를 길러준 아버지쯤 되는 분이다. 내 젊은 시절을 뒤덮은 어떤 시정詩情을 공유하는 우주적 직계 가족. 스트랜드는 2014년 11월 29일, 브루클린에 사는 딸의 집에서 80세의 나이로 돌아가셨다. 개정판의 서문을 쓰고 있는 지금은 그를 직접 만나는 상상을 할 수 없게 되었다.

스트랜드는 예일 대학교에서 앨버스Josef Albers와 공부한 미술 학
도였다. 말년에 그는 시 쓰기를 접고 미술 작업에 열중했다. 자신이
직접 만든 종이로 콜라주 작업을 했는데, 그 콜라주들은 두 번에 걸
쳐 뉴욕의 로리 북스타인 갤러리—내가 한국에서 선보인 브루스
가니에가 전시하는 갤러리다. 내가 한국에 체류할 때여서 스트랜드
의 개인전에는 가보지 못했다—에서 전시됐다. 콜라주는 그의 시
와는 매우 다른 종류의 작업이지만 어딘가 그의 부재 또는 무언가
의 부재를 연상시키기도 한다. 그가 사라진 초원의 풍경 같다는 생
각이 든다. 호퍼와 스트랜드 모두 자신의 부재를 고통스러워하고
또 노래한 '부재absence의 시인'들이다. 누가 그랬던가. 자신의 부재
를 고통스러워할 사람은 자기 자신 밖에 없다고.

2004년 출간된 나의 책 『뉴요커』에는 내가 번역한 그의 시가 실
려 있다. (어쩌면 호퍼의 그림 「빈방의 빛」과 가장 닮은 시이다.) 위
에서 말했듯 그동안 많은 변화가 있었지만 그의 시집은 아직 한국
에 한 권도 출간되지 못했다.

그대로 두기 위하여

초원에서
나는 초원의 부재다.

언제나 이런 식이다.
어디를 가건
나는 무언가의 사라짐이다.

내가 걸을 때는
공기를 갈라놓는다.
그리고 그럴 때마다
공기가 움직인다.
내 몸이 지난 자리를
메우기 위해

사람들이 움직이는 데는
저마다 이유가 있다.
나는 무언가를 그대로 두기 위해
움직인다.

죽음이야말로 그의 마지막 움직임이었을 것이다. 모든 것을 그대로 돌려놓기 위한. 하지만 그가 돌려놓지 못하는 것들이 있다. 그의 시, 그의 산문, 그의 콜라주 그리고『빈방의 빛』같은 흔적들.

『빈방의 빛』의 원서 초판은 흑백의 페이퍼백이었고, 2007년 출간된 한국어 초판은 컬러에 양장본이었다. 그래서 스트랜드가 엽서

에 한국판이 훨씬 좋다고 했던 것이다. 약간의 자극을 받은 것이었을까. 미국에서 2011년 출간된 개정판이 컬러 양장본인 것은.

엽서 한 장에 고맙다는 말을 수도 없이 적어준 마크 스트랜드에게 이 책을 바친다. 호퍼의 이 책처럼 언젠가 한국에서 그의 시집도 출간되기를 기대하며.

브루클린 작업실에서
2016년 6월
박상미

• 이 책의 각주는 독자의 이해를 돕기 위해 옮긴이가 달았다.

호퍼의 공간을 읽어내기 위하여

• 머리말

내가 에드워드 호퍼의 그림에 대해 글을 쓰게 된 이유는 내 생각을 정리하기 위한 것인 동시에 그동안 비평가들이 낳은 오해를 바로잡기 위해서다. 이제껏 씌어진 글들은 왜 그렇게 다양한 사람들이 호퍼의 그림 앞에서는 비슷한 종류의 감동을 받는지, 그 주된 이유를 제대로 밝혀내지 못했다는 생각이 든다. 그 이유를 찾아가는 내 접근 방식은 주로 미적인 것으로 호퍼 그림의 사회적인 면보다는 그 회화적 전략에 관심을 두었다. 정확하게 말하면, 그의 그림은 우리가 사는 세상과 약간 다른 세상을 보여준다. 흔히 그의 그림을 두고 20세기 초 미국인들이 겪은 삶의 변화에서 비롯된 만족감과 불안감을 보여준다고 하는데, 이것만으로는 관객들이 그토록 강렬하게 반응하는 이유를 다 설명할 수 없다. 호퍼의 그림은 사회상의 기록도, 불행에 대한 은유도 아니다. 또한 미국인의 심리적 기질 같은 어떤 조건들에 관한 것이라고 해도 부정확하기는 마찬가지다.

호퍼의 그림은 현실이 드러내는 모습을 넘어서는 것으로, 어떤 '감각'이 지배하는 가상 공간에 관객을 위치시킨다. 이 책의 주제는 바로 그 공간을 읽어내는 것이다.

마크 스트랜드

익숙하지만 소원한

에드워드 호퍼의 그림은 나 자신의 과거에서 온 장면처럼 느껴진다. 그 이유는 1940년대, 내가 어렸을 때 경험했던 세상을 호퍼의 그림 속에서 보기 때문일 것이다. 또는 당시 나를 둘러싼 어른들의 세상이 호퍼의 그림에서 번성하는 세상만큼 내게 소원疎遠하게 느껴졌기 때문인지도 모르겠다. 이유야 어떻든 호퍼의 그림은 그즈음 내가 본 것들과 혼란스러울 정도로 얽혀 있다. 사람들의 옷과 집, 거리와 상점 입구 등 모두 같은 모습이다. 어린 시절 내가 본 세상은 내가 알던 동네 밖에 있던, 부모님의 자동차 뒷좌석에서 본 세상이다. 지나가면서 엿본 세상이었고, 그 세상은 정지해 있었다. 나름의 생을 갖고 있는 것 같아서 내가 언제 그 옆을 지나가는지 알지 못했고, 개의치도 않았다. 호퍼의 그림 속 세상처럼 그 세상은 나의 시선을 돌려주지 않았다.

이 책에서 나는 호퍼의 그림을 향수에 젖은 눈으로 바라보지 않을 것이다. 대신, 호퍼에게 길이나 철도, 통로나 잠시 쉬어가는 장소가 얼마나 중요한지 또는 여행이 얼마나 중요한지 살펴볼 것이다. 호퍼가 반복해서 사용하는 기하학 형태가 관객에게 어떻게 영향을 주는지도 살펴볼 것이다. 호퍼의 그림을 볼 때 이야기를 떠올리게 되는 것도 감상의 일부라는 사실도 보여줄 것이다. 그리고 바로 이러한 사실이 관객을 그림에 빠져들게 하지만, 더 이상 깊이 들어가지 못하도록 저지하는 요소이기도 하다. 호퍼의 작품에서는 이 두 개의 상반된 명령어 —우리를 나아가게 하는 동시에 머무르게 하는— 가 긴장감을 자아내고, 이 긴장감은 끊임없이 계속된다.

나이트호크

「나이트호크」에는 밤새 여는 다이너에 세 사람이 앉아 있다. 길모퉁이에 있는 다이너의 불빛이 눈이 시릴 정도로 밝다. 흰 옷을 입고 일하는 종업원은 손님 중 한 명을 올려다보고 있다. 여자는 딴생각에 잠긴 듯하고, 그 옆의 남자는 종업원을 보고 있다. 우리에게 등을 보이고 있는 다른 손님은 그 남녀 쪽을 향해 앉아 있다. 이런 장면은 40, 50년 전 뉴욕의 그리니치 빌리지나 미국 북동부 어느 도시의 중심가를 밤늦게 돌아다니다 보면 쉽게 마주칠지도 모르는 풍경이다. 모퉁이를 돌면 무언가 도사리고 있을 것 같은 위협적인 느낌은 없다.

차갑게 불이 밝혀진 다이너의 실내는 가로등 빛을 받아 좀더 강력한 빛을 발하는데, 이는 다이너에 어떤 미적인 성격을 부여해준다. 빛은 마치 세척제와 같아서, 그림 어디에서도 도시 특유의 더러움은 찾아볼 수 없다. 호퍼의 그림에 등장하는 도시는 대개 사실적이기보다는 형식미가 두드러진다. 이 그림에서 가장 눈에 띄는 형식적 특징은 다이너가 들여다보이는 긴 창문이다. 화면의 3분의 2가량을 차지하는 창문은 등변사다리꼴 형태로, 보이지 않는 상상의 소실점으로 우리를 이끈다. 우리의 시선은 유리 표면을 따라 오른쪽에서 왼쪽으로, 사다리꼴이 수렴하는 쪽으로 움직인다. 초록색 타일과 카운터, 발자국처럼 한 줄로 이어지는 둥근 의자들과 그 위

17

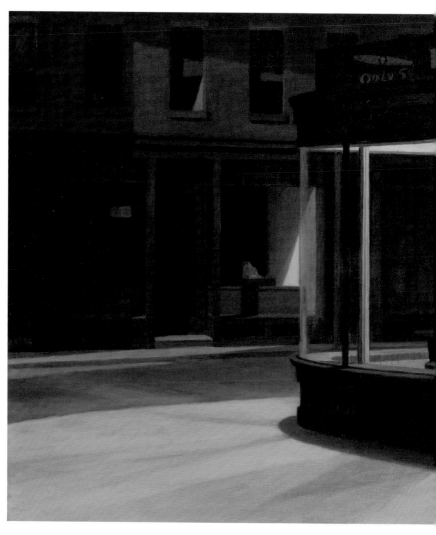

나이트호크, 1942
Courtesy The Art Institute of Chicago Friends of American Art Collection

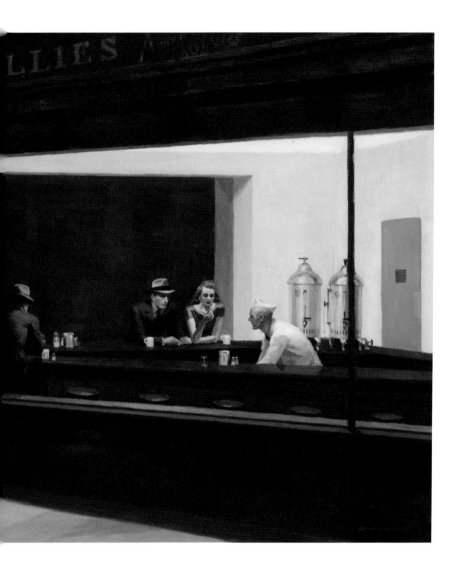

에 반사된 밝은 노란색 불빛이 차례로 시선의 흐름을 이어준다. 이 그림에서 우리는 다이너 안으로 들어간다기보다는 그 옆을 지나간 다는 느낌을 받는다. 길을 지나다 눈에 와서 박히는 장면들처럼 이 장면도 갑작스러운, 그러나 직접적인 명료함으로 우리를 끌어당긴 다. 그리고 잠시 다른 모든 것에서 우리를 고립시켰다가 이내 가던 길을 가도록 놓아준다.

하지만 「나이트호크」에서 우리는 그렇게 쉽사리 풀려나지 못한 다. 사다리꼴의 긴 두 변은 서로를 향해서 기울어 있을 뿐 서로 만 나지는 않는데, 그 결과 관객은 미처 궤도의 끝까지 가지 못하고 그 중간쯤 머물게 된다. 관객들이 다다르고자 하는 종착지처럼, 소실 점은 캔버스를 벗어나 그림의 바깥쪽 어딘가, 실재하지 않고 이해 할 수도 없는 공간에 존재한다. 다이너는 그 옆을 지나치는 게 누구 든—여기서는 우리가 된다—그 여정을 방해하는 빛의 고도孤島다. 어쩌면 이렇게 방해받는 것이 구제되는 길일지도 모른다. 소실점은 두 개의 선이 수렴하여 만나는 곳일 뿐만 아니라 여정이 끝나는 지 점, 우리가 존재하기를 멈추는 곳이기 때문이다. 「나이트호크」를 보 고 있으면 두 개의 모순적인 명령어 사이에서 주춤거리게 된다. 사 다리꼴은 가던 길을 계속 가라고 우리를 재촉하고, 어두운 도시 속 다이너의 환한 실내는 우리에게 머물 것을 종용한다.

도로와 길이 중요한 역할을 하는 호퍼의 다른 그림과 마찬가지 로, 이 그림에서도 차는 보이지 않는다. 이 장면을 우리와 함께 보고

있는 사람들도, 우리보다 앞서 보았던 사람들도 없다. 우리가 보고 있는 장면은 오직 우리의 것이다. 상실감과 덧없는 부재감과 함께, 여행이 배제된 순간은 점점 무성해질 것이다.

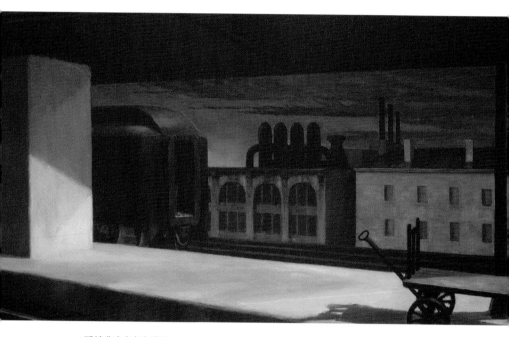

펜실베이니아의 새벽, 1942
Courtesy Terra Museum of American Art Daniel J. Terra Collection

펜실베이니아의 새벽

「나이트호크」와 같은 해에 그려진 「펜실베이니아의 새벽」에서도 등변사다리꼴이 지배적인 구성 요소다. 이 그림에서는 가로로 긴 화면의 대부분을 사다리꼴이 차지하고 있다. 두 그림에서 수직적인 요소들은 사다리꼴의 강한 수평적인 움직임을 잠깐씩 끊으면서 동시에 그림을 테두리 치는 기능을 한다. 이 요소들은 거의 같은 크기로 같은 위치에 배치되어 있다. 여기서 우리는 다이너 안을 들여다보는 대신 지붕이 있는 역의 플랫폼에 서서 공장 건물들을 내다보게 된다. 그리고 어딘가를 향해 걸어가는 것이 아니라 어딘가로 가기 위해 기다려야 할 듯하다. 아마도 오래 기다릴 것 같은 느낌이다. 사다리꼴 앞에는 커다랗고 네모난 흰색 기둥이 있고, 뒤에는 궤도차가 자리잡고 있어 이 역의 모든 것이 멈추어 있다는 것을 암시한다.

복잡한 「나이트호크」에 비해 이 그림은 비교적 단순한 역설에 의존한다. 즉 여행을 가기 위한 장소에서 갇힌 느낌으로 서 있다는 것이다. 기차와 철도가 움직임을 암시하지만, 이는 곧 사다리꼴이 에워싸고 있는 공간의 깊이감에 압도되고 만다. 다시 말해 「나이트호크」에서보다 「펜실베이니아의 새벽」에서 우리는 화면 안을 더 깊숙이 들여다보게 되고, 그래서 사다리꼴의 옆을 지난다기보다 사다리꼴을 통해 내다보는 느낌을 받는다. 여기서 우리의 눈과 마주치는 것은 저 멀리 보이는, 새로운 날의 차갑고 희미한 여명黎明이다.

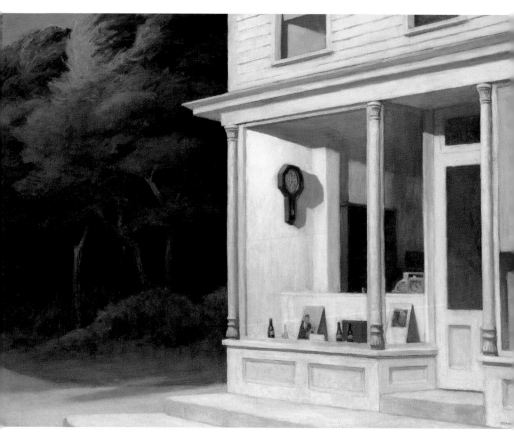

오전 7시, 1948
Courtesy Whitney Museum of American Art, New York

오전 7시

상점 입구를 그린 「오전 7시」의 분위기는 밝다. 아마 무난한 흰색이 주조를 이루고 어지럽게 흩어진 것도 없으며 건물의 기하학적 형태가 명확하기 때문인 듯하다. 여기서 사다리꼴은 「펜실베이니아의 새벽」이나 「나이트호크」에서처럼 길쭉하지도, 또 그리 심란한 느낌을 주지도 않는다. 물론 이 그림에서도 이야기의 결말은 알 수 없지만 적어도 버려지거나 소외된 느낌은 들지 않는다. 그보다는 우리 스스로의 선택으로 상점 앞에 서 있는 듯한 느낌이다. 「나이트호크」처럼 그냥 지나치는 것 같지도, 「펜실베이니아의 새벽」처럼 갇혀 있는 것 같지도 않다. 우리가 상점 앞으로 다가간 이유는 얼마든지 있을 것이다. 또는 아무 이유도 없을 수 있다. 어느 쪽이든 그다지 상관은 없다. 위급한 느낌은 없고, 오직 기하학적 형태가 주는 고요함만이 있을 뿐이다.

그런데 다른 무언가, 깔끔하고 단정한 상점 입구가 감추고 있는 듯한 무언가가 있다. 그것은 한 덩어리의 나무들이다. 이들은 어둡고, 어지럽고, 불가해한 자연의 모습이다. 이 그림에서 숲은 상점 대신 갈 수 있는, 으스스한 대안이다. 상점은 숲과는 달리 일련의 질서를 보여준다. 눈에 가장 먼저 들어오는 것은 화면 중심에 있는 시계로, 이는 시간적인 질서를 상징한다. 문명과 가장 관련 깊으며 역사적인 질서를 상징하는 것은 유리창 양옆의 기둥들이다.

상점 입구를 바라보는 우리의 위치는 「나이트호크」에서 다이너를 보는 우리의 위치와 거의 같지만, 상점문이 닫혀 있어 그 안으로 이끌리는 느낌은 덜하다. 그리고 이 그림에서 미심쩍어 보이는 것은 도시의 거리가 아니라 그 뒤에 있는 숲이다.

햇빛이 비치는 이층집

「햇빛이 비치는 이층집」에는 같은 모양의 흰 박공지붕 집 두 채가 햇살을 받고 서 있다. 2층에는 창문이 두 개, 3층에는 한 개가 나 있다. 지붕은 짙은 청회색이고, 그늘진 벽은 보랏빛이 도는 푸른색이다. 관객 쪽 건물의 베란다에는 짙은 남색 옷을 입은 중년 부인이 의자에 앉아 잡지를 읽고 있고, 짧은 바지와 홀터차림*의 젊은 여자는 베란다 난간에 비스듬히 앉아 있다.

쌍둥이 박공지붕 뒤쪽으로 나무들이 보이는데, 가지들이 비스듬히 위를 향하고 있는 것으로 보아, 나무는 경사진 언덕에서 자라고 있는 듯하다. 어둡고 으스스해 보이지만, 나란히 서 있는 나무들 때문인지 황량함과 더불어 정연함을 간직한 모습이다. 실제로 이 그림은 전체적으로 잘 정돈되어 있다. 그렇다고 그림 속의 두 사람이 이런 가지런함이 주는 평형상태에 도움을 주는 것은 아니다. 이들이 발산하는 에너지는 다른 종류의 깃으로, 그림에 활기를 부여하면서 결과적으로 그림의 안정성을 약화시킨다. 다시 말해, 그림 속 다른 요소들은 서로에 대한 관계가 명확한 데 반해 두 사람의 관계는 모호하다.

중년 부인은 잡지를 읽고 있고, 젊은 여자는 그림의 바깥쪽을 바

• 팔과 등이 드러나는 여성용 운동복, 드레스.

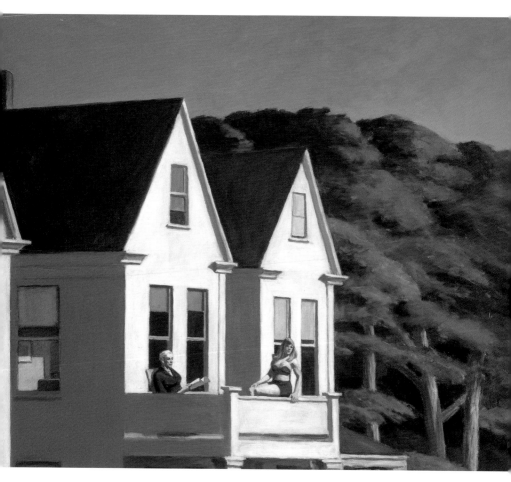

햇빛이 비치는 이층집, 1960
Courtesy Whitney Museum of American Art, New York

라보고 있다. 베란다라는 같은 공간에 있지만 각자 다른 생각에 잠겨 있는 듯한 두 사람은 보이는 것 너머로 관객을 이끄는 서사적 가능성을 제공한다. 그렇지만 두 가지 형태의 시각적인 사건들—공간적인 것과 서사적인 것—은 서로 균형을 이루고 있어, 이 중 하나가 전체를 지배하지는 않는다. 우리가 상상하는 이야기가 제자리를 잃고 너무 멀리 가버리면 그림의 기하학이 우리를 그림 속으로 불러들이고, 그림의 기하학이 시들하게 느껴질 때쯤이면 다시 서사의 가능성이 제자리를 주장하며 다가오는 것이다.

주유소, 4차선 도로

호퍼의 그림에서 숲은 대개 길 건너나 집 뒤에 있을 때가 많아서 그 모습이 선명히 드러나지 않는다. 「4차선 도로」에서 나무들은 번진 자국처럼 흐릿하게 일렬로 늘어서 있고, 「주유소」에서 나무들은 좀더 분명한 모양을 갖추고 있긴 하지만 그의 그림 속 건물만큼 명확하지는 않다. 낙엽송을 제외하면 호퍼가 그린 나무들은 특색이 없어서 그 종류를 알 수 없다. 말하자면 시속 80~90킬로미터로 달리는 자동차에서 바라본 나무의 모습이다. 그런데도 호퍼의 숲은 독특하고 강력하다.

이전 미국 회화에 등장하는 숲과 비교하면 호퍼가 그린 나무들은 무뚝뚝하고 암울하게 느껴지기까지 한다. 콜Thomas Cole,* 처치Frederic Edwin Church,** 비어스타트Albert Bierstadt***가 묘사했던 광야the wildness는 파노라마로 펼쳐져 있었고 다가가기 쉬웠다. 이들은 웅장하지만 위협적이지 않았고, 영감을 주었지만 무섭지 않았다. 마치 창조의 순간을 거듭 재연하는 커다란 극장과도 같았다. 하지만 호퍼에게 광야란 어둡고, 무겁고, 수심에 찬 자연의 한 단면이다.

* 미국 낭만파 풍경화의 선구자로 허드슨리버파의 창시자이다.
** 콜의 제자로 허드슨리버파를 이끌었다.
*** 허드슨리버파의 2세대이자, 록키마운틴파의 창시자이다.

「주유소」에서 숲은 마치 누구라도―관객이든 숲과 주유소 샛길을 걸어 내려오는 사람이든―빨아들일 것처럼, 그늘 속에서 숨을 죽인 채 기다리고 있다. 그렇다고 해도 이 그림 속의 숲은, 희미한 불빛이 새어 나오는 조그만 주유소와 그곳 직원의 뒤를 채우는 다소 불길한 배경에 지나지 않는다. 이 그림에서 우리의 시선을 끄는 것은 주유소다. 주유소 한쪽에는 진입로와 주유 펌프가 있고, 다른 한쪽에는 하얀 판자 건물이 있다. 그 사이로 난 통로는 관객과 지나가는 사람 모두에게 어디로 향해야 하는지를 확실히 알려주고 있다.

모빌가스Mobilgas라고 씌어 있는 불 켜진 간판에는 날개 달린 빨간 말이 그려져 있는데, 이는 우리가 죽음의 운명에서 벗어나는 것이 불가능하다는 것을 역설적이게도 무심하게 암시하는 듯하다. 주유소 직원이 아직 일을 하고 있긴 하지만 무슨 일이 일어날 것 같은 불안감이 없어지진 않는다. 아무리 그가 흘러가는 시간에 저항이라도 하듯, 밤을 쫓고 낮을 붙잡듯 일하고 있다고 해도 말이다.

「4차선 도로」는 「주유소」보다 불길한 느낌이 덜하다. 오히려 약간 코믹하기까지 하다. 주유소 주인은 시가를 피우며 볕을 쬐고 있고, 그의 부인처럼 보이는 여자가 창밖으로 몸을 내밀어 그에게 무슨 말인가 하고 있다. 일하라고 재촉하는 것일까? 아니면 점심 준비가 다 되었다는 것일까? 그게 무슨 말이든 남자는 무시할 수 있다고 생각하는 듯하다. 사랑한다는 말이 아니라는 건 거의 확실하다. 설

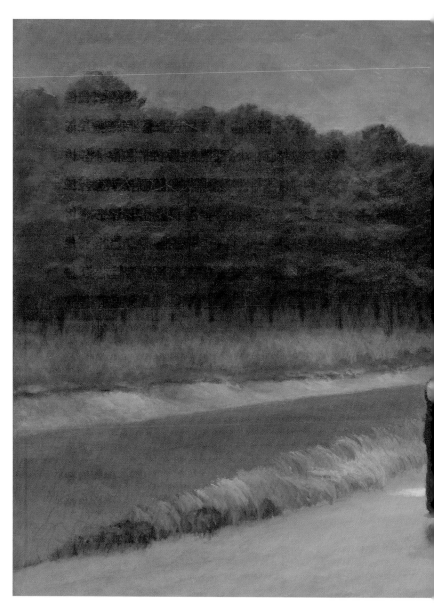

주유소, 1940
Courtesy The Museum of Modern Art, New York

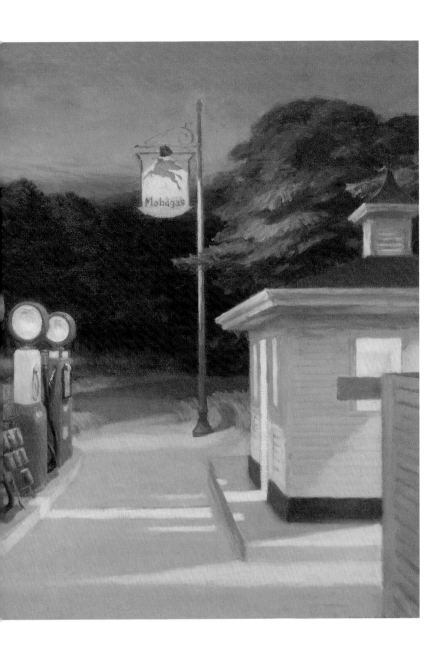

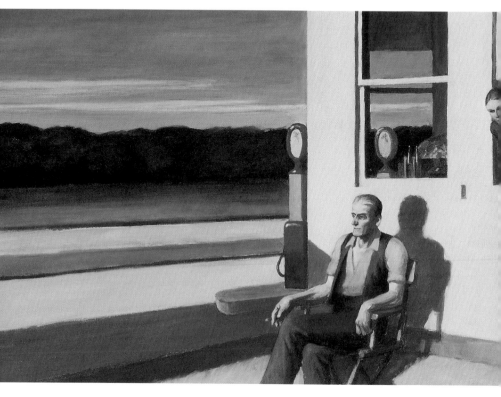

4차선 도로, 1956
Private Collection

사 그렇다 해도 그림의 분위기로 보아 남자는 귀담아듣지 않는 듯하다. 여자가 남자의 주의를 끌려 하지만, 여전히 허공을 바라보는 남자의 무감각한 표정 때문에 이 그림은 다소 만화 같은, 일화적인 특성을 갖는다. 한편 숲은 아무런 특징 없이, 악의 없는 모습으로 이들의 배경을 이루고 있다.

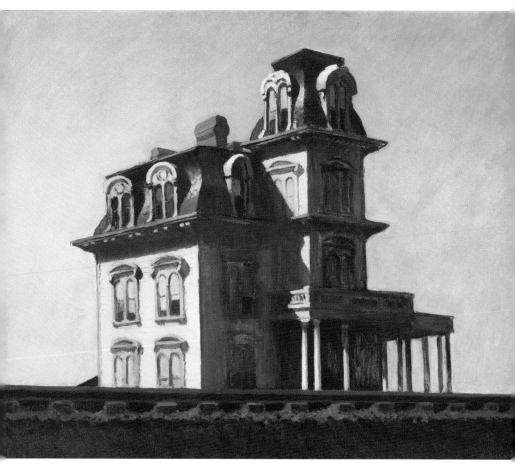

철로 변 집, 1925
Courtesy The Museum of Modern Art, New York

철로 변 집

「나이트호크」와 더불어 「철로 변 집」은 호퍼의 가장 유명한 그림이다. 기차로 여행하다가 한 번쯤 지나쳤을 법한, 외딴집이 있는 풍경이다. 집 옆으로 지나가고 있는 철길도 낯익다. 그런데 이 그림에서 철길과 집은 유난히 가깝다. 아마도 이 집의 주인들은 소위 '개발'―이 경우는 철로 개발일 것이다―이라고 불리는 것 때문에 집을 팔아야만 했던 희생자일지도 모른다. 집은 제자리를 잃은 것처럼 보이지만 침착하고 위엄마저 갖춘 생존자 같다. 적어도 당분간은 그럴 것이다. 집은 양지에 있지만 다가갈 수 없을 것처럼 느껴진다. 햇빛이 애써 그 비밀스러움을 밝혀보려 하지만, 집은 결코 그 모습을 다 드러내지 않는다.

다른 시대의 유물인 양 혼자 우뚝 서 있는 이 집은 자신의 운을 다한 건축물이며, 알 수 없는 역사를 간직한 곳이다. 한때는 사람들이 지나다니던 곳이었기에 웅장하게 고립된 지금의 모습은 오히려 거부감을 증폭시킨다. 이 집에 사람이 살고 있는지는 알 수 없다. 현관조차 보이지 않는다. 햇빛에 드러난 정교한 파사드는 아직 모양새가 좋다. 빛은 집의 건축적인 요소를 더욱 강조하는데 이것이 자칫 허술해 보일 수 있는 집을 견고하게 보이도록 한다. 그러나 빛은 집을 사실적으로 보이게 하기보다는 최후의 순간이라도 되듯 극적으로 빛나게 한다. 이 집은 어딘지 알 수 없는 곳에서 빈틈없는 부정

의 자세로 서 있기에 이제까지 고독과 연관 지어 해석하는 경우가 많았다. 하지만 이러한 해석은 오히려 이 집을 하찮아 보이게 할 뿐이다.

우리가 본 호퍼의 다른 그림처럼 이 그림에서도 기하학적 형태가 등장한다. 이제는 우리 눈에 익숙해진 등변사다리꼴도 눈에 들어온다. 철로를 밑변으로 하고 처마를 윗변으로 한 등변사다리꼴이 왼쪽으로, 즉 빛이 오는 방향으로 미미하게 움직이는 듯하다. 하지만 화면 정중앙에 위치한 집의 강력한 수직성과 안정감은 이러한 움직임을 차단한다. 시간에 따라 변하는 빛의 끌어당김이든, 개발 또는 우리 자신의 연속성에 의한 끌어당김이든 집은 이러한 끌어당김에 저항하고 있는 것이다.

바로 이런 가차없는 거부拒否의 분위기 때문에 사람들이 「철로 변집」을 좋아하는지도 모르겠다. 집은 아무것도 요구하지 않고, 오히려 우리가 어느 쪽으로 가든 그쪽으로 등을 돌리는 듯하다. 가장 단순하고도 콧대 높은 도도함을 보여주지만 동시에 피할 수 없는 운명에 기품 있게 굴복하고 있는 것이다.

이른 일요일 아침

「이른 일요일 아침」에서 길 건너 보이는 2층짜리 건물은 캔버스의 한쪽 끝에서 다른 끝까지 차지하고 있다. 건물 위로 파란 하늘이 한 줄 뻗어 나가다가 높은 건물인 듯한 짙은 색 사각형에 닿아 멈춘다. 이른 일요일 아침이다. 그림자는 기다랗고, 거리는 텅 비어 있다. 인도와 차도를 가르는 연석이 강하게 그림을 가로지른다. 1층과 2층을 나누는 선과 지붕 또한 수평으로 길게 뻗어 있어 우리는 그림 바깥까지 건물과 도로가 계속 이어질 거로 생각하게 된다. 얼마나 멀리 계속될지는 별로 중요하지 않다. 왜냐하면 관객들은 그림 중앙에 있는 소화전과 이발소 기둥 사이 어디쯤에 위치하고 있기 때문이다.

화폭을 길게 늘여본다면 분명 지금 보이는 것들이 되풀이될 것이다. 닫히고 열린 창, 현관, 상점 입구 등 어디서도 움직임은 느껴지시 않는다. 호퍼의 다른 그림과 마찬가지로 도시는 여기서 다시 한번 이상화된다. 사람들은 잠들어 있다. 길거리에는 차도 다니지 않는다. 부동不動과 정적靜寂의 몽상적인 조화로 마술적인 순간은 길게 늘어나고, 그 앞에 선 우리는 특별히 허락된 목격자들이다.

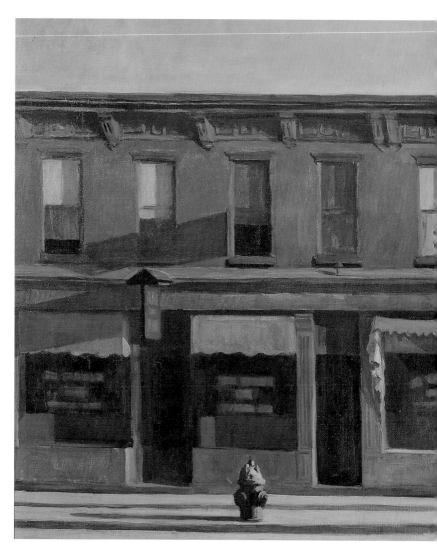

이른 일요일 아침, 1930
Courtesy Whitney Museum of American Art, New York

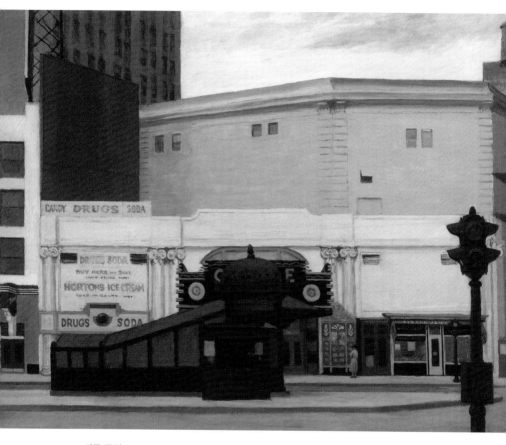

서클 극장, 1936
Private Collection

서클 극장

「서클 극장」은 전경에 길이 있고 건물이 우리의 주의를 끌지만 호퍼의 다른 그림들과 사뭇 다르다. 갖가지 형태들이 놀라울 정도로 상세히 묘사되어 있고, 서로 맞닿은 건물들이 빼곡히 들어차 있는데, 그의 그림치고는 공간의 깊이감이 보기 드물게 얕은 편이다.

이 그림은 호퍼의 그림 중에 유일하게 콜라주를 닮은 작품이다. 즉 그림 속의 형태들은 3차원적이라기보다 차곡차곡 포개진 평면 같아서 마치 무게와 양감이 존재하지 않는 세계 속에 있는 것 같다. 평면성은 두드러지고, 「이른 일요일 아침」처럼 정면성이 그림을 압도한다. 그러나 여기서 평평함은 널찍한 길에서 두드러진다. 길 중간에 콘크리트 안전지대가 있고, 그 위에 지하철 입구가 있다. 이것은 하나의 독립된 실체라기보다 서로 겹치고 맞물린 형태의 일부다. 지하철 입구와 그 앞의 작은 가판대는 극장 입구와 합쳐져 크고 어두운 한 덩어리를 이룬다. 그렇지만 동시에 지하철 입구는 극장 입구와 분리되어 있다. 지하철 입구가 극장 간판을 부분적으로 가려 간판의 CIRCLE이라는 글자는 C와 E만 보이는데, 이 둘을 이어서 읽으면 'See'보다와 발음이 같다. 이것은 호퍼가 관객들의 의무가 무엇인지 재치 있게 알려주는 것일 수도 있다.

극장 입구 옆에 서서 빨간색 간판을 보고 있는 여자와 신문 가판대에서 신문을 보고 있는 남자가 '본다'는 것의 중요성을 한층 더

강조하고 있다. 이들이 '본다'는 행위에 대한 명백한 표시라면, 이에 비해 모호하고 암시적인 표시들도 있다. 한 쌍씩 짝을 이룬 창문과 통풍구, 극장 간판에 그려진 두 개의 과녁 그리고 한 쌍의 신호등까지 모두가 무언가를 보고 있는 것 같다. 때론 이들이 보고 있는 것이 관객인 우리인 듯한데, 이런 느낌은 불편하면서도 재미있다. 우리가 보고 있는 바로 이 그림이 우리를 내려다보고 있는 게 아닌가.

파도

호퍼의 그림 중 어떤 것들은 여행의 본질을 부인하기 위해 그려진 것 같다. 그런 그림으로 가장 유명한 작품 중 하나가 「파도」다. 이 그림은 이상하리만치 평온하다. 구릉지의 풍경처럼 바다는 단단해 보이고, 종鐘이 달린 부표를 지나가고 있는 배는 정지한 느낌이다. 그림 속의 고요함이 어쩐지 부조화스럽지만 위협을 느낄 정도로 이상하지는 않다.

그림은 절제되어 있고 기하학적인 요소는 섬세하게 사용되었다. 이 그림에서는 크게 두 개의 삼각형이 서로 교차하며 움직임을 억제한다. 이 중 더 강하고 우세한 삼각형은 돛대를 한 변으로 하고, 단축해서 그린 선체를 통과하여, 돛대 끝을 가리키고 있는 부표를 끼고 그려진다. 다른 하나는 하늘에 큰 V자를 그리며 멀어지는 새 털구름이 만드는 삼각형이다. 하지만 이 그림에서 무엇보다 중요한 요소는 배와 부표를 연결하는 삼각형이다. 이 삼각형 때문에 이 그림은 다른 그림들에 비해 부동감이 강해지고 불가사의한 느낌은 덜해진다.

부표는 배와 서로 맞물려 있고, 그들이 이루는 형태 안에 고정돼 있다. 게다가 갑판에 있는 사람들이 부표를 바라보고 있는데, 그들의 시선도 부표를 그 자리에 고정시키는 데 한몫한다. 이들의 시선은 캔버스 밖의 다른 곳을 향하지 않고 한곳에 집중되어 배와 부표

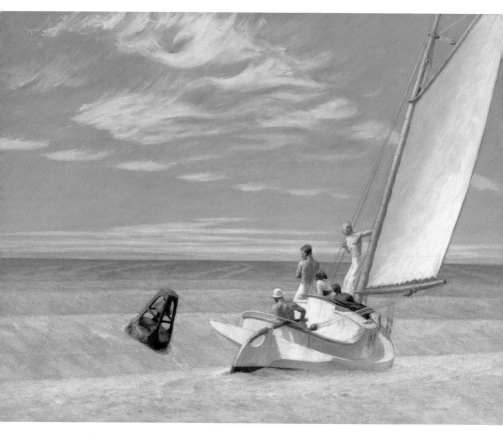

파도, 1939
Courtesy The Corcoran Gallery of Art, Washington, D.C.

를 이어주는 역할을 한다. 이 그림에선 항해라는 동적인 행위와 이보다 강력한 부동감이 공존하는데, 그 사이 어딘가 평정平靜이 조용히 다다르고 있다.

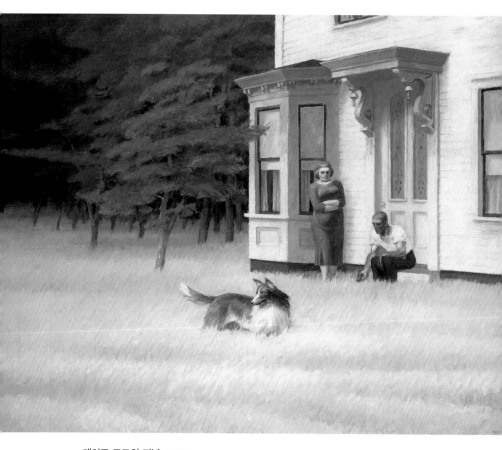

케이프 코드의 저녁, 1939
Courtesy National Gallery of Art, Washington, D.C.

케이프 코드의 저녁

「파도」와 같은 해에 그려진 「케이프 코드의 저녁」에서는 서사적인 암시 속에서 삼각형 구도가 더 미묘하게 사용되었다. 이 그림은 텅 비고 깊이 있는 공간을 배경으로 한 안정적이고 독립된 기하학적 구도 대신, 낯익은 사다리꼴의 견고한 구도 위에 금세 흩어질 듯 연약하게 구성된 세 존재가 배치되어 있다. 여자는 개의 관심을 끌려고 하는 남편을 지켜보고 있고, 개는 화면의 왼쪽 아래 바깥쪽을 응시하고 있다. 남자의 구슬림에 개가 반응하지 않는 걸 보니 일시적인 관심으로 맺어진 가족관계는 곧 해체될 것 같다.

오른쪽에서 시작하여 집 밑부분에 칠해진 페인트와 현관과 창문 위의 처마 장식으로 윤곽을 드러낸 사다리꼴은 집의 모서리와 함께 그림의 중앙에서 갑작스레 멈춘다. 하지만 사다리꼴에서 시작된 방향성은 숲으로 울퉁불퉁하게 이어지다가 결국 불길한 예감 같은 어둠 속으로 사라지고 만다. 그림의 제목에서 무미건조하게 쓰인 '저녁'이라는 말은 이로써 불안하고 강력한 울림을 얻는다. 부부가 개와 함께 시간을 보내는 이 풍경은 언뜻 보기엔 특별할 것 없이 평화로워 보인다. 그러나 이들이 이루고 있는 구도는 이내 와해될지도 모른다는 가능성 때문에 약화되고 있다. 집은 곧 숲에 자리를 내어줄 듯하고, 가족의 화합은 언제 변할지 모르는 개의 마음에 달려 있으니 말이다.

49

호퍼의 빈 공간

호퍼의 그림은 짧고 고립된 순간의 표현이다. 이 순간은 방금 무슨 일이 있었는지 분위기를 전달하면서 앞으로 일어날 일을 암시한다. 내용보다는 분위기를 보여주고 증거보다는 실마리를 제시한다. 호퍼의 그림은 암시로 가득 차 있다. 그림이 연극적일수록 앞으로 무슨 일이 일어날지 궁금해지고, 그림이 현실에 가까울수록 무슨 일이 있었는지 생각하게 된다. 여행에 대한 생각이 마음속에서 떠나지 않을 때, 그림은 우리를 더욱 끌어들인다. 어차피 우리는 캔버스를 향해 다가가거나, 아니면 거기서 멀어지는 존재가 아닌가. 우리는 그의 그림을 볼 때—우리 자신을 자각하고 있다면—그림이 드러내는 연속성의 본질에 대해 생각해보아야 한다. 호퍼의 그림은 끊임없이 이어지는 삶의 사건들로 채워질 장소로서의 빈 공간vacancy이 아니다. 즉 실제의 삶을 그린 것이 아닌, 삶의 전과 후의 시간을 그린 빈 공간이다. 그 위에는 어두운 그림자가 드리워져 있고, 그 어두움은 우리가 그림을 보며 생각해낸 이야기들이 지나치게 감상적이거나 요점을 벗어나 있다고 말해준다.

시간을 둘러싼 질문들

시간을 둘러싼 질문들—우리는 시간 속에서 무엇을 하고 있고, 시간은 우리에게 무엇을 하는가?—은 호퍼가 그의 그림에 어두움을 얼마나 가두어놓는지 또는 적어도 제한하고 있는지의 문제 안에 존재하는 것 같다. 호퍼의 그림에서는 기다림이 흔하고, 사람들은 아무런 할 일도 없는 것처럼 보인다. 배역配役을 상실한 등장인물처럼, 이제 기다림의 공간 속에 홀로 갇힌 존재들이다. 그들에겐 특별히 가야 할 곳도, 미래도 없다.

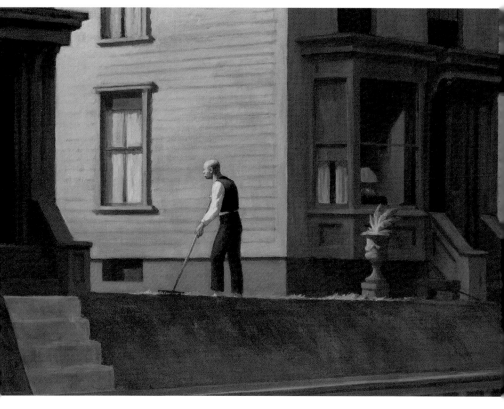

펜실베이니아 탄광촌, 1947
Courtesy Bulter Institute of American Art, Youngstown, Ohio

펜실베이니아 탄광촌

「펜실베이니아 탄광촌」의 광경은 늦은 오후다. 직장에서 돌아온 남자가 겉옷을 벗어놓고, 자기 집 앞뜰로 보이는 작은 잔디밭을 고르고 있다. 그는 고개를 들어 자기 집과 옆집 사이의 공간을 바라본다. 빛이 길게 들어찬 회랑回廊이다. 남자는 고개를 들어 앞을 보지만 단순히 딴생각에 빠져 있는 것 같지는 않다. 초월의 정서를 자아내는 순간이다. 계시가 임박한 듯, 그 증거가 빛 속에 암호처럼 새겨져 있는 듯하다. 잔디 가장자리가 섬세하게 빛나는 것이나, 테라코타 화분에 심긴 화초가 초록색 깃털로 보이는 건 이 순간에 대한 감응인 듯하다. 평범한 하류 중산층 동네에서 불가사의한 일이 일어나고 있는 것이다. 이는 마치 예고像告와도 같아서 공기는 순결함으로 가득 차 있다. 우리는 원인도 결과도 알 수 없는 어떤 현상을 목격하게 된 것이다. 어차피 우리는 그늘 속에서 보고 있다. 여기서 우리가 할 수 있는 일이란 그림과 우리 사이에 놓인 무언의 장벽을 바라보며 숙고하는 일뿐이다.

잠시 우리는 그림 속 남자에게 이끌리고, 그림은 말해주지 않는, 그가 보고 있는 무언가에 이끌린다. 곧 이런 분리가 합당하다는 것을, 이 빛이 진짜로 무엇이고 그 의미가 무엇이든 간에, 그것은 남자 혼자만을 위한 경험인 것이다.

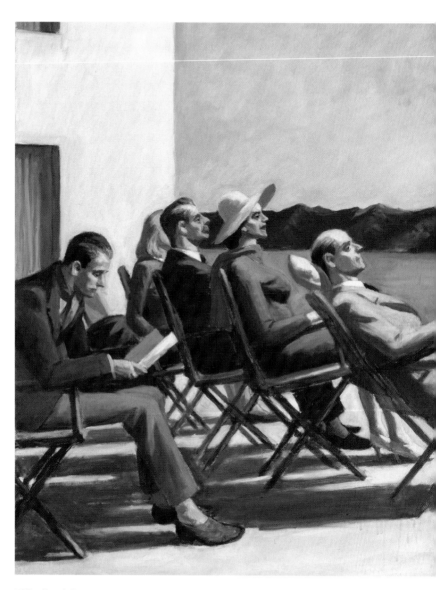

볕을 쬐는 사람들, 1960
Courtesy Smithsonian American Art Museum, Washington, D.C.

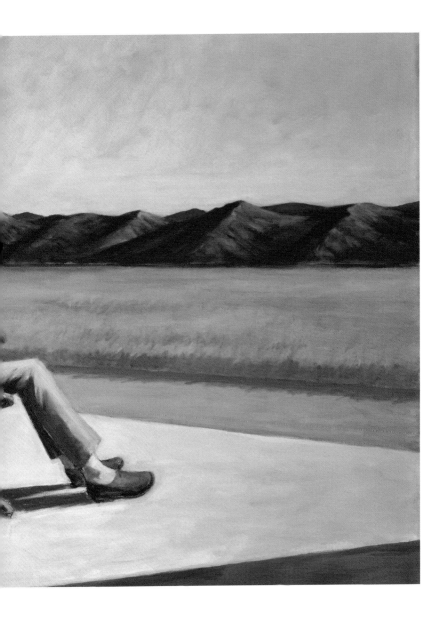

볕을 쬐는 사람들

「볕을 쬐는 사람들」은 「펜실베이니아 탄광촌」과 상당히 다른 성격의 그림이지만, 불가사의한 느낌은 비슷하다. 이 그림은 희극적인 정서와 쓸쓸한 정서가 혼합되어 있다. 사람들이 의자를 나란히 놓고 햇볕을 쬐고 있다. 그런데 정말 볕을 쬐기 위한 것일까? 그렇다면 왜 회사 갈 때나 입는 정장 차림을 하고 병원 대기실에서처럼 앉아 있는 걸까? 그들은 자신들이 어디에 있든 상관없이 무언가를 계속 기다릴 태세인데, 그렇다면 세상이 그들의 대기실이라는 말인가? 그럴지도 모른다. 그렇다면 앞에 앉은 네 사람의 뒤에서 책을 읽고 있는 젊은이는 어떻게 생각해야 할까? 그는 자연보다 문화에 더 관심이 있는 듯한데도 다른 이들과 함께 길가에서 볕을 쬐며 앉아 있다.

이 그림 속 빛은 좀 독특하다. 사람들을 비추고 있긴 하지만 공기를 채우고 있지는 않은 듯하다. 실제로 호퍼가 표현하는 빛의 특징 중 하나는, 인상주의 회화의 빛처럼 대기를 채우지 않는다는 것이다. 이 사람들이 정말로 볕을 충분히 쬐고 있는지는 알 수 없다. 우리가 보기에는 그저 산맥까지 펼쳐진 평원을 바라보고 있을 뿐이다.

그리고 산맥은 사람들이 뒤로 젖히고 앉아 있는 각도와 비슷한 각도로 그들을 마주 보고 있는 것 같다. 자연과 문명이 서로를 내려

다보고 있는 듯한 형상이다. 이 그림은 하도 이상해서 때로 나는 이 사람들이 진짜 풍경을 보고 있는 것이 아니라 그림 속의 풍경—물론 그림 속의 풍경이지만—을 보고 있는 게 아닌가 하는 생각마저 들기도 한다.

호퍼의 빛

나는 앞에서 호퍼의 빛은 이상하게도 공기를 채우고 있는 것 같지 않다고 했다. 대신 그의 빛은 벽이나 물건에 달라붙어 있는 듯하다. 마치 그곳에서 조심스럽게 잉태되어 고른 색조로 우러나오는 듯한 인상을 주는 것이다(여기서 색조란 명암을 포함한 색의 효과를 의미한다). 화가인 내 친구 베일리William Bailey가 언젠가 호퍼의 형태는 빛의 감각을 지니고 있다고 말한 적이 있는데, 난 그 말에 동감한다. 호퍼의 그림에서 빛은 형태에 드리워지지 않는다. 그보다 그의 그림은 형태를 가장한 빛으로 구성된다. 그의 빛, 특히 실내의 빛은 그 흐름이 느껴지지 않는데도 신빙성이 있다. 모네의 빛과는 정반대다. 모네의 빛은 사방으로 맹렬하게 퍼지면서 모든 것을 비물질적으로 만든다. 그의 그림 속에서 루앙 성당의 장엄한 파사드는 웨딩 케이크처럼 부서질 듯하고, 견고한 석교인 워털루 다리는 푸르스름한 보라빛의 안개 같은지 생각해보면 된다.

호퍼의 빛이 물체에 달라붙어 있는 것같이 보이는 이유 중 하나는, 그가 인정하듯 그의 그림들이 기록과 기억으로 그려졌기 때문이다. 사물과 사물이 어떻게 배치되어 있었는지에 대한 기억은 공기나 빛에 대한 기억보다 강하기 마련이다. 우리가 대개 실외보다는 실내를 더 잘 기억하는 것과 같은 이유다. 빛을 포착하기 위해서는 실외에서 그림을 그려야 하는데, 호퍼는 실외 작업을 하지 않

았다. 호퍼처럼 천천히 작업하는 화가에게 빛은 너무 빨리 바뀌었던 것이다. 구체적인 것들이 사라진 그의 세계와 어울리는 빛을 표현하기 위해서 그는 상상력이 필요했고, 이러한 작업에는 작업실이 최적이었다.

호퍼의 그림은 즉흥적이라기보다는 조심스럽고 꼼꼼하게 계획된 것이고, 그의 빛은 축하의 빛이라기보다는 기념의 빛이다. 그의 빛이 기하학적인 견고성을 갖추게 된 것은 빛이 흩어지지 않도록 빛에 어떤 생명을 주려고 노력했기 때문이다. 그러나 이러한 빛은 오히려 빛이 저항하고 있는 대상을 떠올리게 한다. 그에게 빛은 결국 어둠이라는 더욱 강한 세력의 휴지休止 상태에 지나지 않는다.

19세기 미국 회화에서 표현된 빛은 실제로 호퍼에게 큰 영향을 미치지 못했다. 때로 그의 그림에선 루미니즘luminism — 즉 히드Martin Johnson Heade나 켄세트John Frederick Kensett 그리고 처치Frederic Edwin Church 와 같은 화가들을 포함하는 1850년대에 성행하던 유파—의 흔적이 보이기도 한다. 이들 회화에서 사물은 어떤 마술적인 정적감에 쌓여 있으면서도, 다정한 명료함을 보여준다. 하지만 루미니즘의 빛은 일시적인 것이어서 언제나 한순간만 빛나지 그 이상 지속되지는 않는다. 즉 그 순간은 자연이 의도한 대로의 형태를 띠는 명징한 순간으로, 이때 모든 것은 언젠가는 사라질 빛을 발한다. 반면 호퍼의 빛은 그림의 제목과는 달리 시간의 영향을 받지 않는다.

케이프 코드의 아침, 아침 햇살, 햇볕 속의 여자

「펜실베이니아 탄광촌」에서 나는 그 빛을 예고의 빛이라고 하였다. 무슨 말인가 하면 빛은 초자연적인 힘으로 어떤 메시지를 전달하는 것 같은데, 그 메시지는 오직 그 빛을 받는 사람만을 위한 것처럼 보인다는 것이다. 그래서 그 빛은 배타적이다. 호퍼의 빛이 가진 이러한 특성은 「케이프 코드의 아침」과 「아침 햇살」에서 두드러진다.

「케이프 코드의 아침」에서 분홍색 옷을 입은 여자는 밖으로 낸 창에 서서 빛이 비치는 쪽을 응시하고 있다. 그녀는 무언가를 기대하는 듯 몸을 앞으로 기울이고 있다. 하지만 무엇을 보고 있는지 또는 정말 무언가를 보고 있기는 한 건지 알 수 없다. 그녀가 바라보는 대상은 빛의 진원지처럼 그림 밖에 존재한다. 우리는 단지 그 결과, 즉 무언가에 이끌리고 있는 그녀의 몸짓만 볼 수 있을 뿐이다. 호퍼의 그림에서는 언제나 그림 너머에 있는 것이 그림 안에 있는 것들에게 영향을 미치는 것 같다. 이것은 어쩌면 한계에 관한 것일지도 모른다. 여행자가 경험하는 것과 비슷한 한계 말이다. 아니면 밖에 있는 우리에게만 그렇게 보이는 것일 수도 있다.

「아침 햇살」의 여자는 「케이프 코드의 아침」의 여자와 닮았다. 옷 색깔도, 금발 머리를 뒤로 빗어 넘긴 것도 비슷하다. 여자는 침대 위에 앉아서 커다란 창을 통해 도시를 내다보고 있는데, 「케이프 코드

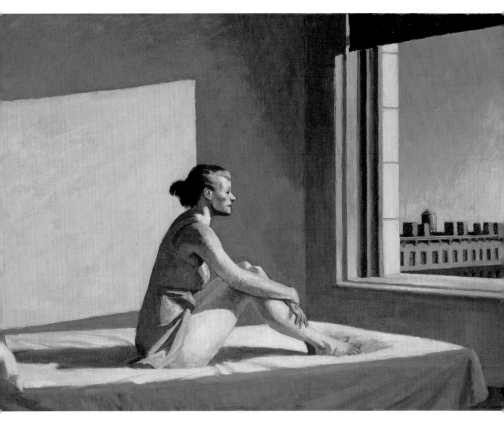

아침 햇살, 1952
Courtesy Columbus Museum of Art, Ohio

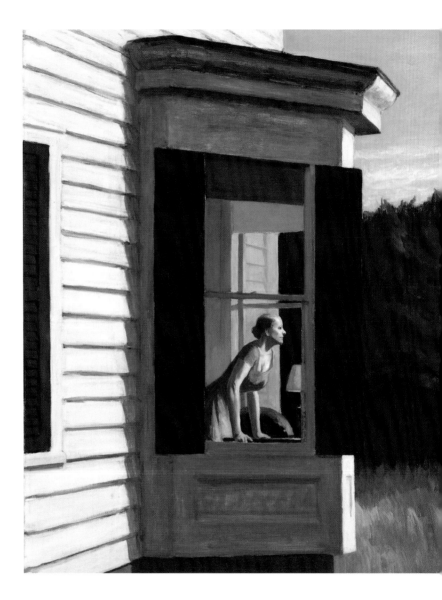

케이프 코드의 아침, 1950
Courtesy Smithsonian American Art Museum, Washington, D.C.

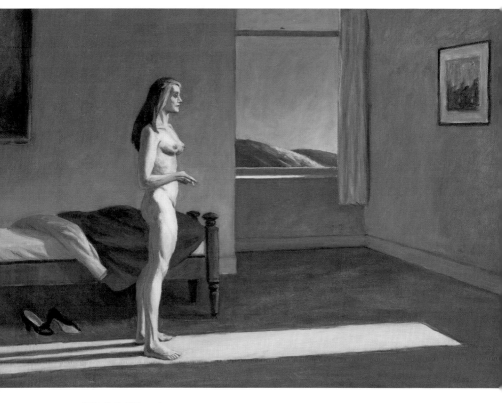

햇볕 속의 여자, 1961
Courtesy Whitney Museum of American Art, New York

의 아침」의 여자처럼 따스한 햇살을 온몸에 받으며 그림의 영역 너머에 존재하는 무언가에 주의를 빼앗긴 모습이다. 그리고 여자는 호퍼의 그림 속 어느 여자보다 빛으로 조각된 듯한 느낌이 강하다. 빛의 조화造化인지 또는 물감을 칠한 방식 때문인지, 그녀의 몸은 호퍼의 다른 그림에 등장하는 여자들처럼 형태가 어색하거나 거칠어 보이지 않는다.

흐트러진 침대 옆에서 양탄자처럼 바닥에 깔린 햇빛 위에 담배를 들고 서 있는 「햇볕 속의 여자」의 경우는 좀 다르다. 햇살을 받으며 서 있긴 하지만 그 열의가 좀 덜한 것 같다. 여자는 생각에 잠겨 있는 듯하다. 빛은 그녀의 앞부분을 덮고 있고, 빛이 닿지 않는 몸의 뒷부분은 급격히 어두워진다. 여자의 몸은 매끄럽지도, 완곡한 곡선을 이루고 있지도 않다. 그보다는 빛이 만드는 곱지 않은 경계선이 다소 남성적인 그녀의 근육질 몸 위에 머무른다. 호퍼는 삽화가 시절 인체를 이상화시켜 표현하곤 했지만, 화가가 된 후 그는 더 이상 이런 표현을 하지 않기로 한다. 그가 그린 여자들은 그의 그림들보다 아름답지 않으며, 여자들을 존재하게 하는 명령어 들에 철저히 귀속된다.

「햇볕 속의 여자」에서 묘사된 여자는 그 누구의 미적 관념에도 맞지 않을지 모른다. 그런데도 그녀는 엄청난 존재감으로, 방 안을 다소 울적하고 사색적인 에로스로 가득 채운다. 이런 내성적인 순간을 즐기고 있는 게 분명하다. 여자는 다리를 살짝 벌린 채 햇볕의 따

스함과 창문을 통해 들어오는 기분 좋은 바람에 몸을 맡기고 서 있다. 아마도 그녀는 일어나자마자 자신의 살결을 한 번 쓸어내린 뒤 이러한 순간적인 탐닉에 자연스럽게 빠지게 되었을 것이다. 잠자기 전에 잠옷을 입거나 슬리퍼를 신는 타입의 여자가 아니라는 것은 분명하다. 침대 밑의 하이힐은 그녀가 급하게 잠자리에 들었다는 것을 말해준다. 그러나 지금의 사색적인 모습이 무엇과 관계가 있는지, 전날 밤 잠들기 전에 무슨 일이 있었는지를 추측하는 일은 무의미하다. 그녀의 과거는 그녀의 뒷모습처럼 그늘에 가려져 있다.

계단

　호퍼의 그림에서 일어나는 일들은 그림 밖에 존재하는, 보이지 않는 영역과 관련이 있는 것 같다. 사람들은 보이지 않는 해를 향해 몸을 기울이고, 길과 철길은 추측만 할 수 있는 소실점으로 이어진다. 호퍼는 이런 닿을 수 없는 것들을 종종 그림 안에 들여놓는다.

　「계단」은 조그맣고 기이한 그림이다. 여기서 우리는 앞에 놓인 계단을 내려다본다. 이 계단은 열려 있는 문으로 연결되는데, 문밖엔 바로 어두운 숲 또는 언덕이 가로막고 있다. 집 안에 있는 모든 것들은 우리에게 '가'라고 말하는데 집 밖에 있는 모든 것은 '어디로'라고 묻는다. 그림 안의 기하학이 우리를 위해 마련해놓은 것들은 모두 암울하게 부정된다. 열려 있는 문은 단순히 안과 밖을 이어주는 통로가 아니다. 우리를 이 자리에 머물게 하려는 역설적인 몸짓일 뿐이다.

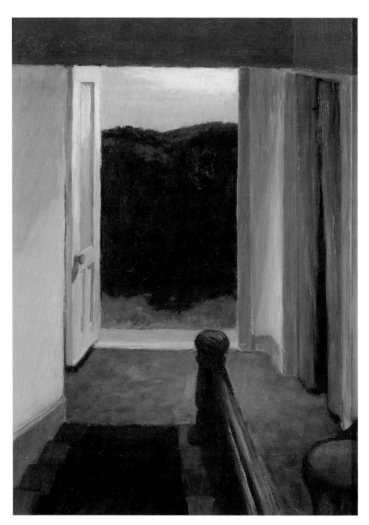

계단, 1949
Courtesy Whitney Museum of American Art, New York

좌석차

「좌석차」에서는 바닥에 떨어진 노란빛의 토막들이, 좌우의 창문과 좌석과 함께 기차간 뒤쪽으로 일렬로 이어지고 있다. 기차간은 여느 기차에 비해 크기도 크거니와 기차 하면 으레 떠오르는 것들—머리 위 짐칸이나 문에 난 작은 창, 손잡이 등—을 찾아볼 수 없다. 기차의 천장은 위로 갈수록 좁아지지 않고 유난히 네모지다. 이와 함께 굳게 닫힌 문은 앞으로 나아가는 움직임을 막는 듯한데, 그래서인지 이 기차에 탄 사람들은 여행을 가더라도 그리 멀리 가지는 않으리라는 인상이 강하다.

창밖으론 기차의 움직임을 암시하는 어떤 것도 보이지 않는다. 오직 빛만 창을 통해 들어올 뿐이다. 빛은 관객을 문 쪽으로 이끌지만, 오히려 그림을 절대적인 현재現在 속에 가두며 정지시킨다. 이것은 닫힌 소실점의 또 다른 예다. 우리는 복도로 이끌리지만 계속 나아가는 것은 거부되고, 기대한 것을 이루는 만족감도 허용되지 않는다. 이 그림에서「계단」의 한 덩어리 숲과 상응하는 것은 문에 손잡이가 없다는 사실이다.

「좌석차」의 매력적인 요소 중 하나는 승객 네 명이 각자 나름의 일에 몰두하고 있는 모습이다. 한 사람은 책을 읽고 있고, 다른 사람은 책 읽는 사람을 쳐다보고 있다. 또 한 사람의 머리는 오른쪽으로, 다른 사람의 머리는 왼쪽으로 기울어져 있다. 어떻게 보면 각자의

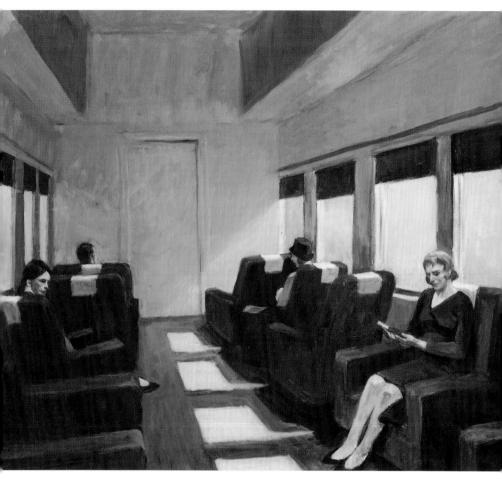

좌석차, 1965
Private Collection

내면으로 몰두하고 있는 모습이 그림의 주된 방향과 엇갈리고 있어서, 기차간의 갇힌 속성에서 자유로워 보이는지도 모른다. 안에서 밖으로 나갈 수 없는 동시에 밖에서도 안으로 들어올 수 없는 듯한 느낌은 「나이트호크」에서 경험했던 그 느낌, 우리를 앞으로 나아가게 하다가는 머무르게 하는 느낌과 유사하다. 이것은 호퍼의 그림에서 일관되게 나타나는 양식으로, 서사성의 의도에 회화적인 기하학적 요소가 반작용하고 있는 것이다.

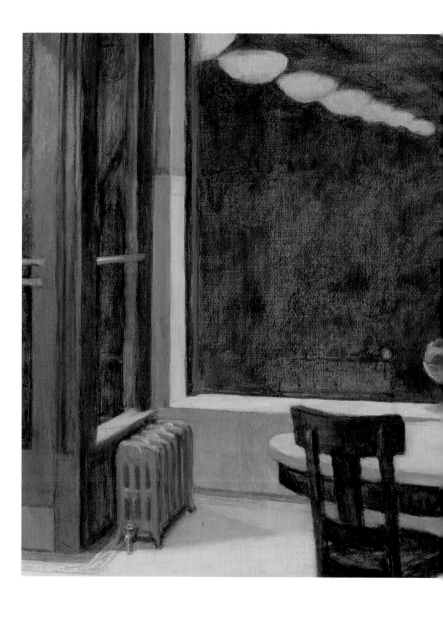

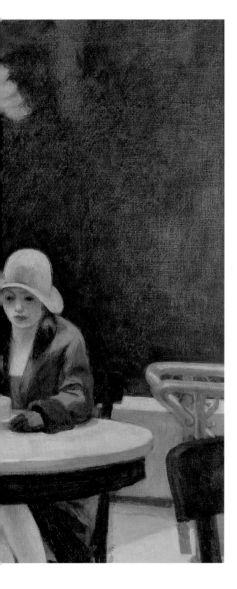

휴게실, 1927
Courtesy Des Moines Art Center, Iowa

휴게실

「휴게실」에서 여자는 통유리창 앞 원탁에 혼자 앉아 있다. 탁자는 문 가까이에 있다. 장갑을 낀 한 손은 탁자 위에 올려놓고, 장갑을 끼지 않은 다른 손으로 커피잔을 들고 있다. 여자는 생각에 잠겨 있다. 우리는 그녀가 무슨 생각을 하고 있는지 알 수 없기에 그림의 이야기도 알 수 없다. 하지만 그림은 그 자체로 여자가 하고 있을 법한 생각을 암시해준다. 창문에는 뒤로 멀어져가는 천장 조명 두 줄만 비칠 뿐 휴게실의 다른 부분은 비치지 않는다. 창밖으로는 거리도, 그 밖에 아무것도 보이지 않는다.

그림은 몇 가지 가능성을 암시하지만 그중 가장 두드러지고 중요하다고 할 만한 것은, 만약 창문에 비친 것이 진짜라면 이 장면은 림보limbo*에서 일어나는 일이고, 이 여자는 환영이라는 것이다. 마음을 어지럽히는 생각이다. 만약 그녀가 이런 맥락에서 자신에 대한 생각을 하고 있다면 틀림없이 행복하지는 않을 것이다. 물론 여자는 어떤 생각도 하지 않는다. 그녀는 다른 사람의 의지로 탄생한 산물, 환영, 즉 호퍼의 창조물이기 때문에.

* 사전적인 의미는 천국과 지옥 사이의 세상인데, 이 글에선 현실과 환영 사이의 세상 정도로 쓰였다.

뉴욕극장

「뉴욕극장」은 「휴게실」처럼 다소 우울한 분위기―줄지어 늘어선 조명 그리고 생각에 잠긴 여자―의 그림이지만, 그보다는 훨씬 복잡하다. 그림의 한쪽에는 극장의 안내인이 생각에 잠긴 채 서 있고, 다른 쪽에는 보일 듯 말 듯한 관객들이 붉은색 좌석에 앉아 영화를 보고 있다. 그림은 육중한 수직적 요소, 즉 벽이 끝나는 면과 그 면에 맞붙은 화려한 기둥에 의해 둘로 나뉜다. 이 두 공간은 궁극적으로 같은 곳에 있지만 판이하게 다른 공간이다. 관객의 시선은 앞에 있는 스크린을 향해 있고, 생각에 잠긴 여자 안내원의 시선은 내면을 향해 있다.

관객들 머리 위에 있는 세 개의 조명은 원근법의 진행 방향을 따라 한 단씩 내려가고, 공간은 수평적으로 깊숙해진다. 안내원 뒤에 있는 세 개의 조명은 한데 모여 모래시계 모양으로 빛을 발하는데, 이는 날카롭게 위로 향하는 화살표 모양으로 열려 있는 커튼 그리고 계단과 더불어 현저하게 수직적인 공간을 만들어낸다. 안내원이 서 있는 곳은 마치 예배당처럼 느껴진다. 이에 반해 관객들이 앉아 있는 곳은 땅밑처럼 어둡다. 은막보다는 홀로 있기를 선택한 내향적인 안내원에게 마음이 가긴 해도, 우리의 처지는 영화를 보고 있는 관객들과 훨씬 더 유사하다. 결국 우리도 그림을 보고 있는 것이니까.

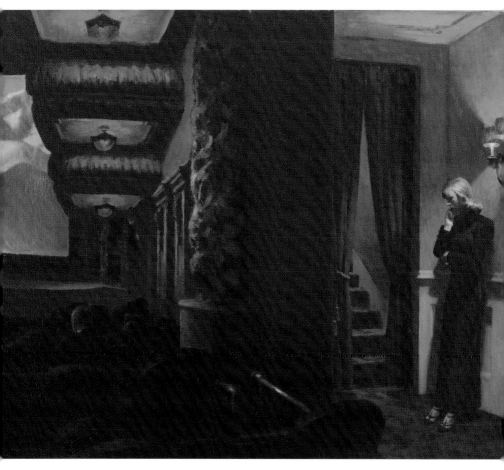

뉴욕극장, 1939
Courtesy The Museum of Modern Art, New York

그러나 우리가 이 그림 앞에 서 있는 모양은 안내원과 더 닮았을지도 모른다. 그림을 보고 있는 게 아니라 들여다보고 있는 거라고 한다면, 내면을 '보고' 있는 안내원에게 마음이 가는 이유가 설명될지도 모르겠다. 실제로 우리의 시선이 그림의 한쪽에서 다른쪽으로 옮겨가면서, 우리는 두 가지 모순적인 충동—'그림을' 보고, '그림 속을' 들여다보는—에 따라 움직인다. 우리는 이 그림에서, 호퍼의 다른 그림에서처럼 그림의 기하학적 요소와 서사성이 부딪치며 빚어내는 드라마를 보는 대신, 이 둘이 함께 작용하는 것을 본다. 어떤 이는 여자 안내원이 눈을 감고 있으니 관객과 상응할 수 없다고 말할지도 모른다. 그 말도 맞다. 하지만 눈앞에 보이는 것에서 시선을 돌려 내면을 바라볼 때도 우리가 보고 있는 게 무엇인지 안다고 말할 수 있지 않을까? 결국 사고라는 폐쇄된 공간 속에 기억된 이미지들이 세상에 관한 지식으로 변하는 것이니까.

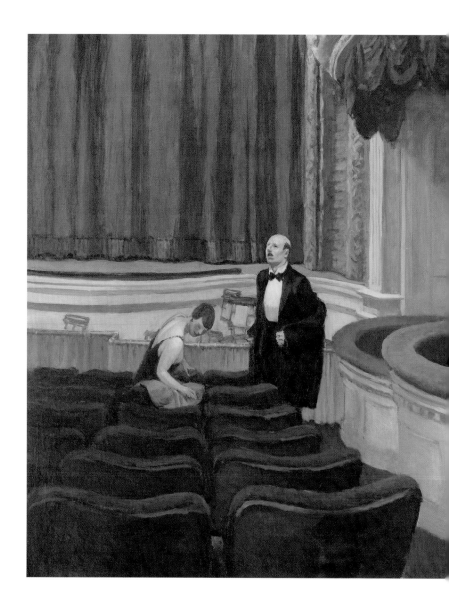

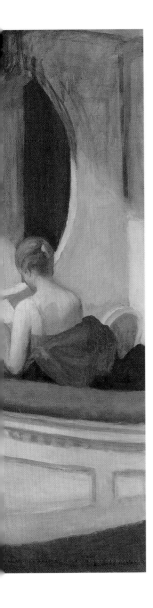

통로의 두 사람, 1927
Courtesy The Toledo Museum of Art, Toledo, Ohio

통로의 두 사람

호퍼가 「뉴욕극장」을 그리기 12년 전에 그린 「통로의 두 사람」은 「뉴욕극장」보다 훨씬 가벼운 느낌이다. 방금 도착한 듯한 커플이 앉을 준비를 하고 있다. 여자는 좌석의 등받이에 초록색 숄을 펼쳐 걸고 남자는 외투를 벗으며 극장을 둘러보고 있다. 박스에 앉아 있는 여자는 책, 아니 그보다는 프로그램 책자를 읽고 있을 것이다. 그녀는 외투를 좌석 등받이에 걸쳐놓았고, 작은 손가방을 박스의 파란색 난간 위에 올려놓았다.

이 그림은 호퍼의 그림 중 그리 뛰어난 작품에 속하지는 않는다. 하지만 좀 이례적이다. 세 사람이 서로 다른 방식으로 연주나 연극을 관람할 준비를 하고 있기 때문은 아니다. 그보다는 그들을 둘러싼 것들과 관련이 있다. 어디를 둘러보아도 호弧가 반복되고 곡선이 물결친다. 그들만의 공연, 지나치리만치 현란한 시각적인 화음을 보여주고 있는 것이다.

웨스턴 모텔

호퍼는 「휴게실」을 그리고 나서 30년 후에 「웨스턴 모텔」을 그렸다. 여자는 사진을 찍으려고 포즈를 취한 듯 관객을 응시하고 있다. 호퍼의 인물이 관객을 보고 있는 것은 이 그림이 유일하다. 여자는 「휴게실」의 여자처럼 내성적이거나 불안해 보이지 않는다. 누가 여자에게 어떤 심오한 질문을 던진 것 같지도 않다. 여자는 조금 경직되어 보이는데, 포즈만 아니라면, 짐을 풀거나 커튼을 닫거나 할 준비가 된 듯하다. 그녀는 밖이 보이는 커다란 창문 옆, 침대 끄트머리에 앉아 있다. 황량해 보이는 풍경과 고속도로 그리고 초록색 뷰익 Buick까지 사진에 나올 수 있도록 일부러 배려한 것일까. 갑자기 멈춘 듯한 여자의 모습과 사진사─우리는 사진사의 시점에 있다─를 향한 그녀의 시선이 수평선들의 교통량을 차단하고 있다.

그림에서 느껴지는 엄청난 부동감은 그녀가 다른 사람의 존재를 인정하고 있다는 사실에서 비롯된다. 화가와 관객이 함께 사진사의 역할을 해야 한다는 것이 이 그림의 특별한 위트다. 바로 우리가 이 그림 안의 모든 것이 정지해야 하는 진짜 이유인 것이다. 우리가 그림 안에 존재하는 보이지 않는 힘이고, 그림이 예우해주는 특별한 경우인 것이다. 우리가 소외당한 듯한 느낌이 들지 않는 것은 아마 이 때문일 것이다. 재촉하는 사람도 없다. 이 순간은 우리의 것이다. 여행을 멈춘 정적靜寂 안에서 우리는 다시 멈춰 있다.

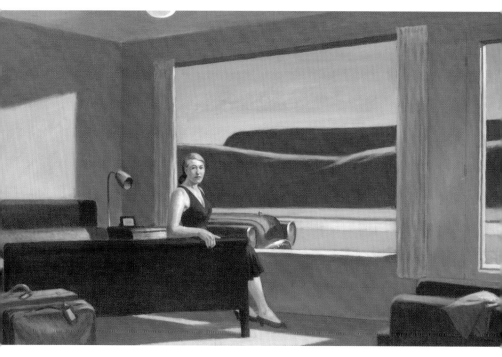

웨스턴 모텔, 1957
Courtesy Yale University Art Gallery, New Haven, Connecticut

호텔의 창

「호텔의 창」은 어딘가 「웨스턴 모텔」을 연상시킨다. 연한 오렌지색 커튼이 걸려 있는 커다란 전망창 앞에 여자가 앉아 있기 때문일 것이다. 그러나 이 사실을 제외하면 두 그림은 별로 닮은 점이 없다. 한 여자는 모텔 안에 앉아 있고, 다른 여자는 호텔 로비에 앉아 있다. 두 사람 뒤에 있는 창으로 보이는 경치도 매우 다르다. 모텔의 창문으로는 차 한 대와 둥근 언덕이 보이지만, 호텔 창문으로는 어두운 도시의 정경이 보인다.

길 가까이 있는 큰 기둥은 로비에서 흘러나온 빛 또는 그림의 왼편 너머에서 온 빛을 받아 부분적으로 빛나고 있다. 길 건너편으로 유령처럼 형체를 분간하기 힘든 건물의 앞면이 희미하게 보인다. 로비엔 여자가 앉아 있는 믿을 수 없이 작은 파란색 소파와 (오른쪽 끝에서 가운데가 잘린) 탁자와 램프 그리고 그림이 있지만, 로비는 놀라울 정도로 텅 비어 보이고, 심지어 음산하기까지 하다.

「웨스턴 모텔」의 젊은 여자처럼, 「호텔의 창」에 등장하는 백발의 여자―핑크빛 모자를 쓰고, 붉은색 드레스와 파란색 안감의 망토를 입고 있다―도 무언가를 열심히 기다리고 있는 듯한데, 이번에는 그 강도가 좀더 강하다. 그녀는 곧 떠날 것 같지만, 동시에 그냥 머무를 것 같기도 하다. 여자는 완벽하게 '중간적'transitional인 순간 속에서 쉴 장소를 찾아낸 것이다. 그녀는 왼쪽을 보고 있고, 그녀의 기

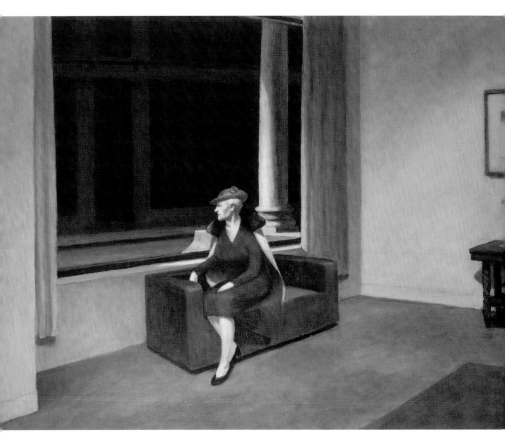

호텔의 창^窓, 1956
Private Collection

다림도 왼쪽을 향해 있지만, 그림 속의 나머지 것들은 오른쪽으로 미끄러지고 있는 듯하다.

1956년 존슨William Johnson과 인터뷰할 때 이 그림에 대한 얘기가 나왔는데, 당시 호퍼는 고독에 대해 언급했다. "고독해 보인다고요? 맞아요. 사실 내가 의도한 것보다 조금 더 고독하지요." 우리는 대가의 대답을 듣긴 했지만 설명을 듣진 못했다. 내 생각엔 여자가 그림의 방향성을 거스르고 있다는 사실이, 끝이 보이지 않는 순간 속으로 여자를 고립시키는 동시에 정지시키고 있는 것 같다. 「호텔의 창」은 호퍼가 가장 좋아하는 형태인 사다리꼴이 사용된 또 다른 예다. 이 그림에서 사다리꼴은 형식적인 명령어일 뿐만 아니라 숙명적인 명령어이기도 하다.

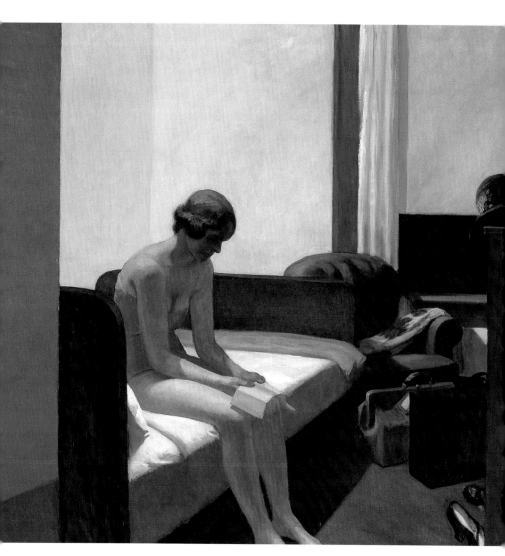

호텔방, 1931
Courtesy The Museo Thyssen–Bornemisza Collection

호텔방

「호텔방」에서 한 여자가 침대 끝에 앉아 있다. 몸을 앞으로 숙이고, 두 손을 무릎 위에 올려놓은 걸로 보아, 그녀가 시간표를 이미보았고, 아마도 여러 번 보았다는 것을 알 수 있다. 이 그림에서 받는 '느낌'은 「휴게실」과 비슷하다. 「휴게실」의 여자가 만약 커피잔이 아닌 시간표를 들고 있었다면, 「호텔방」의 여자보다 몇 살 어릴뿐 거의 같은 사람으로 보였을지도 모르겠다. 깔끔하지만 비좁은방, 하얗게 빛나는 벽, 방을 수직과 수평으로 가로지르는 뻣뻣한 선들이 조화로운 엄격함으로 시간표를 보는 그녀를 가두고 있다.

방은 그녀가 빠져 있는 체념과 닮은 듯하다. 이 그림은 풍경까지 넉넉히 담아내는 수평적이고 개방적인 구도의 「웨스턴 모텔」과는매우 대조적이다. 「호텔방」에서 우리는 침대와 서랍장 사이, 여행용가방과 신발로 가득 찬 비좁은 통로로 이끌렸다가는, 냉담하고 불투명한 밤과 마주친다. 우리의 시선은 신기할 정도로 빠르게 여자에게서 창문으로 그리고 외부나 그 너머, 심지어 미래를 드러내는어떤 것으로 옮겨간다. 이것은 단지 검은색 사각형이고, 더 이상 환원 불가능한 어떤 결론이며, 소실점이 놓이는 장소이다.

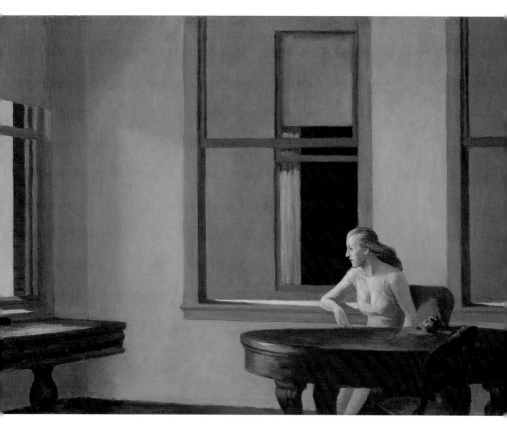

도시의 햇빛, 1954
Courtesy Hirshhorn Museum and Sculpture Garden, Smithsonian Institution

도시의 햇빛

「도시의 햇빛」에서 슬립 또는 실내복을 입은 여자가 왼쪽에서 들어오는 빛을 응시하며 앉아 있다. 옆모습만 보이지만, 그녀의 눈빛이 초점을 잃었다는 것은 알 수 있다. 여자의 얼굴은 「호텔의 창」의 여자와 무척 닮았고, 자세도 거의 비슷하다. 하지만 그녀는 아무도, 아무것도 기다리지 않는다. 기다림의 기미조차 보이지 않는다. 그녀는 그저 자신의 상체를 따뜻하게 해주는 햇볕 쪽으로 몸을 기울이고 있을 뿐이다. 우리에겐 어쩌면 여자보다 오히려 그림의 나머지 부분, 특히 여자의 뒤에 있는 창문과 여자가 바라보는 창문의 기하학적 형태가 눈에 더 강하게 들어올 수도 있다.

뒤의 창문으로는 다른 건물의 창문이 보이는데, 그 건물의 실내는 온통 검다. 여자가 있는 건물의 창문과 부분적으로 보이는 다른 건물의 두 창―모두 연두색 차일이 드리워져 있고, 그중 한 창문에는 흰 커튼이 한쪽으로 젖혀져 있다―은 서로 겹쳐지며 리듬감을 만들어낸다. 하지만 그 평면성과 단조로움 때문에 감옥 같은 느낌을 준다. 실내의 표면 여기저기 보이는 가느다란 빛 조각들은 그림에 드리운 우울한 분위기를 조금은 덜어준다. 그러나 벽 위에 드리워진 이 빛조차 희미해지다 이내 사라질 듯하다. 벽은 결국 그 빛마저 빨아들이고 마는 것이다.

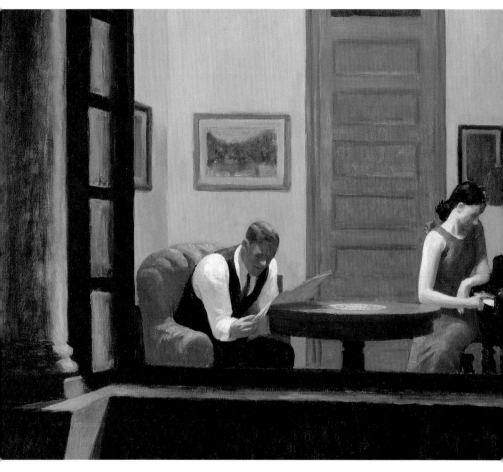

뉴욕의 방, 1932
Courtesy Sheldon Memorial Art Gallery and Sculpture Garden University of Nebraska–
Lincoln

뉴욕의 방

「뉴욕의 방」은 도시에서 길을 걷다가 또는 무심히 아파트에서 내다볼 때 마주칠 수 있는 광경이다. 남녀가 응접실에 앉아 있다. 남자는 몸을 앞으로 숙여 신문을 읽고 있고, 그 좁은 방의 건너편에 앉아 있는 여자는 고개를 숙인 채 한 손가락으로 피아노 건반을 누르고 있다. 이 그림은 남녀가 서로 각자의 생각에 잠겨 작은 아파트 안에서 조용히 쉬고 있는 평온한 가정의 모습이다. 그러나 과연 그들은 편안히 쉬고 있는 것일까? 남자는 골똘히 신문을 읽고 있지만, 왠지 여자는 무관심한 듯 피아노를 치고 있다. 여자는 남편이 신문을 다 읽기를 기다리며 시간을 보내고 있는 듯하다. 이러한 순간은 우리가 인정하는 것보다 더 자주 일어나고, 우리의 삶을 특징 지우는 '중간적'인 순간 중 하나이다.

이 그림은 호퍼의 그림 중 페르메이르의 그림을 가장 많이 닮은 그림으로, 특히 그의 「하녀와 함께 편지를 쓰는 여자」A Lady Writing a Letter with Her Maid와 흡사하다. 여자가 편지를 쓰는 동안 하녀는, 「뉴욕의 방」의 부인처럼 기다린다. 하지만 물건의 배치나 빛의 성격, 인물의 배치 등이 현저하게 다르다. 또한 「뉴욕의 방」이 창문을 통해 들여다본 장면이라면, 「하녀와 함께 편지를 쓰는 여자」는 모호하긴 하지만 전지적 시점에서 바라본 장면이라는 점도 다르다. 그러나 두 그림은 타인과 함께 있을 때 더욱 커지는 고립감을 표현하

고 있다는 점에서 유사하다. 「뉴욕의 방」에서 남녀는 「파도」의 보트
와 부표처럼 같이 있으면서도 떨어져 있다.

이 그림은 소원함의 습관에 대해 무언가를 말해주는 듯한데, 그
것은 이들 간에 소원함이 존재할 뿐 아니라, 조용히, 심지어 아름답
게 무성해지고 있다는 것이다. 남자와 여자는 처량할 정도로 안정
된 생활 속에 갇혀 있다. 우리의 시선은 그 둘 중 어느 한 명에게 향
하지 않는다. 오히려 그 둘 사이에 있는 문으로 바로 향하고, 문은
두 사람 모두에게 닫혀 있다.

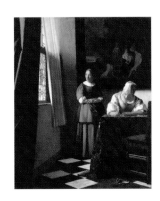

안 페르메이르,
「하녀와 함께 편지를 쓰는 여자」,
1670〜72

철학으로의 소풍

「철학으로의 소풍」에서는 근심스러운 표정을 한 남자가 낮잠용 침대에 걸터앉아 있다. 침대 위에는 남자에게 등을 돌린 여자가 벌 거벗은 엉덩이와 다리를 드러낸 채 누워 있다. 열린 창으로 들어온 빛이 남자의 발이 놓인 바닥과 침대 뒤 벽에 사각형을 그리고 있다. 남자 옆에는 책 한 권이 펼쳐져 있다.

이 그림에는 분명히 어떤 이야기가 있다. 그러나 앞서 살펴본 다른 그림들과는 달리 형식적이거나 추상적인 요소들의 세심한 배치로 완성된 이야기가 아니다. 여기서는 '의미'라는 버거운 무게가 남자에게, 또 여자에게 그리고 책에 지워져 있다. 그림을 읽어내려면 우리는 이들의 관계에 대한 이야기를 구성해야 한다. 여자는 남자에게 싫증이 난 것일까? 남자는 책 읽기에 지친 것일까? 남자는 여자에게서 얻을 수 없는 어떤 것을 책에서 얻으려고 하는 것일까?

이윽고 우리는 그림을 뒤로하고 진부한 멜로드라마에 빠져드는데, 불행히도 이 멜로드라마는 남자의 표정에 나타난 환멸에서 기인한다. 그러나 지나치게 근심스러운 그의 모습은 차분하고 과묵한 그림의 나머지 부분이 전달할 수 없는 어떤 것을 전달하는 데 필요했을지도 모른다. 「나이트호크」와 달리 「철학으로의 소풍」은 관객들에게 고립되거나 소외된 것 같은 느낌이 들게 하지는 않는다. 이 그림은 우리를 그림의 정적인 중심, 즉 남자와 여자 그리고 책이 모

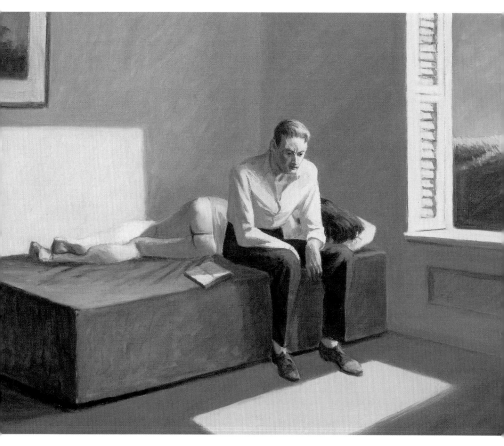

철학으로의 소풍, 1959
Private Collection

여 이루는 기이한 삼각관계로 초대한다.

도대체 이 책은 무엇이고, 제목은 또 무엇인가? 한 비평가는 언젠가 호퍼의 부인이 "펼쳐진 책은 플라톤이고, 남자는 뒤늦게 이 책을 다시 읽고 있다"고 말했다고 했다. 또 한 비평가는 다름 아닌 호퍼 자신이 그림의 남자에 대해서 "그는 꽤 늦은 나이에 플라톤을 읽고 있다"고 말했다고 전했다. 개인적인 견해로는 늦은 나이에 플라톤을 읽거나 또는 다시 읽는 것은 전혀 해로울 것이 없다고 생각한다. 삶의 어느 시기에 있건 플라톤이 해롭다고 생각하기는 힘들다. 어쨌거나 플라톤에 너무 비중을 둔 것 같다. 그저 호퍼의 머릿속에 처음 떠오른 이름이었을지도 모르는데 말이다. 철학책을 읽지 않는 사람이라도 플라톤에 대해서는 들어본 적이 있을 테니까. 아마도 플라톤은 무심하고 유머러스한 어조로 언급되었거나 또는 의도적으로 그림을 오도誤導하기 위한 것일 수도 있다. 그림의 제목이 「플라톤으로의 소풍」 또는 「플라톤의 한계」나 「섹스 후의 슬픔과 플라톤 철학」은 아니지 않은가.

의미의 무게가 서사성에 치우쳐 있다는 것은 이 그림의 취약점이다. 그림은 한심할 정도로 단순한 만화처럼 돼버리는데, 그렇다면 그것은 무엇에 관한 만화란 말인가? 정신의 삶 대 육체의 삶이란 것인가? 또는 영적인 사람 대 육체적인 사람? 거칠게 인상을 쓴 남자의 표정은 점점 과장된 연기처럼 보이고, 조악하게 그려진 여자의 엉덩이는 실없는 농담처럼 느껴진다.

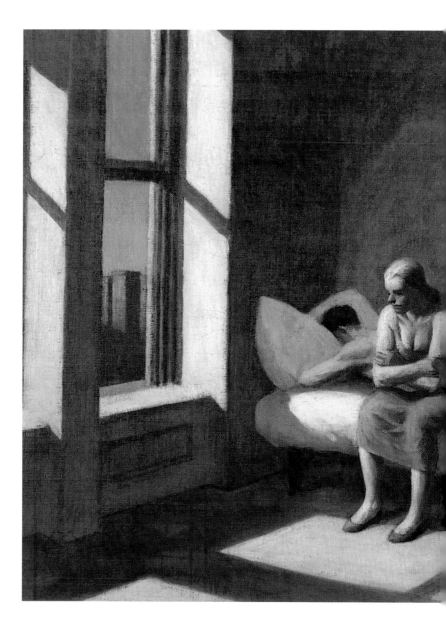

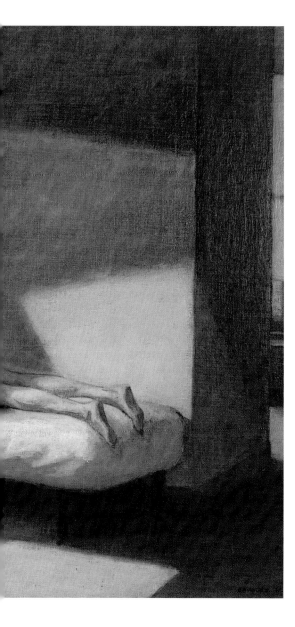

도시의 여름, 1949
Private Collection

도시의 여름

「도시의 여름」에서 여자는 생각에 잠긴 채 침대 끝에 앉아 있고, 침대 위에는 옷을 벗은 남자가 얼굴을 베개에 파묻은 채 엎드려 있다. 이 그림은 「철학으로의 소풍」과 매우 유사한데, 남녀의 역할만 바뀌어 있다. 여기서도 우리는 구체적인 이야기를 찾아내려고 노력하게 된다. 그러나 이 그림에서는 다른 그림에선 찾아보기 힘든 강한 정서가 느껴지는데, 아마도 감정을 숨기지 않는 두 사람의 사적인 드라마가 느껴질 수밖에 없는 설정이기 때문이다. 즉 그림은 이 커플의 문제가 무엇이든 간에, 그 문제에서 행복하게 탈출할 수 있는 길은 없다는 것을 암시하고 있다.

빛은 방으로 들어와 두 남녀를 감싸는데, 어찌 보면 이들을 포위하고 있는 것 같다. 양쪽 끝에서 그림을 가두는 도시의 정경이 보이는, 텅 비고 초라한 모습의 아파트 안에서 이들은 감옥에 갇힌 것처럼 보인다. 그림은 심란한 내용이지만, 그 내용이 무엇인지 우리는 알 수 없다. 다만 두 사람을 책망하는 빛의 무게가 그림을 가득 채우고 있다는 사실만 알 수 있을 뿐이다. 그리고 완벽한 어둠만이 이 남녀를 치명적인 불행에서 벗어나게 할 수 있으리라는 것도.

바다 옆의 방

「바다 옆의 방」과 「빈방의 빛」은 인기척이 없는 실내라든지 한 덩어리의 빛이 떨어져 빛나는 벽 때문에, 첫눈에 매우 유사하다는 느낌을 받는다. 하지만 「바다 옆의 방」의 간결한 구성이 「빈방의 빛」보다 훨씬 친근하다. 기이하지만 경쾌한 느낌이 공간을 채운다. 오른쪽으로 열려 있는 현관을 채우는 정경은 다소 휑하지만, 다가가기 힘든 것은 아니다. 바닷물은 문턱까지 차오른 것 같은데, 문과 바닷물 사이에 중간 지점이나 해변은 없는 것처럼 보여서, 마치 마그리트의 그림에서 가져온 장면처럼 느껴진다. 이것은 미화되지 않은, 극단적인 모습의 자연이다.

그림의 왼편으로는 자연과 상반되는 모습의 좁고 붐비는 실내가 있다. 그곳엔 소파 또는 의자와 옷장 그리고 그림과 같은 집안 살림들이 보인다. 그림은 우리에게 오른쪽에서 왼쪽으로 갈 것을 요구하는데, 바다가 아니라 좁은 틈으로 보이는 실내를 보라고 하는 것 같다. 바다마저 실내를 들여다보는 것 같고, 빛은 우리가 보아야 할 방향을 가리키는 듯하다.

호퍼의 다른 그림들과는 달리, 이 그림에서 순간은 정지된 것처럼 느껴지지 않고, 기념비적인 기하학적 형태를 띤 것 같지도 않다. 대신 우리가 보는 시간을 감안하여 순간을 연장한 것처럼 느껴진다. 그림을 가로질러 우리는 그림 깊숙이 들어간다. 가구로 채워진

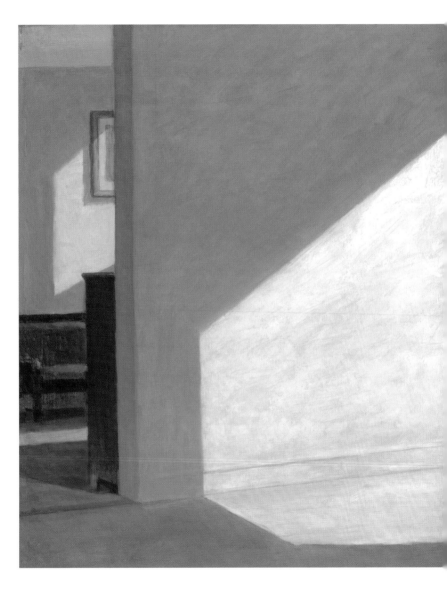

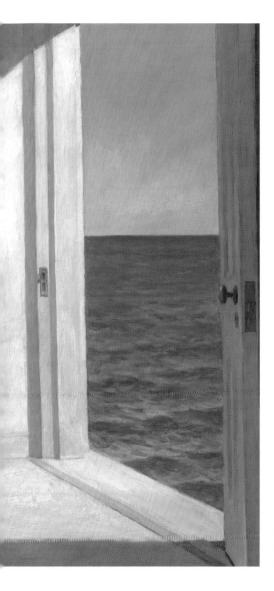

바다 옆의 방, 1951
Courtesy Yale University Art Gallery,
New Haven, Connecticut

두 번째 방은 첫 번째 방의 반향反響이다. 두 공간은 한 쌍을 이룸으로써 우리에게 위안을 준다. 가정의 안정에 기본이 되는 지속과 연결이라는 개념을 실현하고 있기 때문이다. 이러한 맥락에서 보면, 자연의 의지를 구현하는 한 쌍의 동력인 바다와 하늘은 전혀 해롭지 않아 보인다.

빈방의 빛

호퍼의 후기 작품인 「빈방의 빛」에서 빛은 고요하지 않다. 창을 통해 들어온 빛은 같은 방에 두 번—한 번은 창과 가까운 벽에 그리고 다른 한 번은 조금 안으로 들어간 벽에—떨어진다. 이 그림에서 일어나는 일은 이게 전부다. 우리의 시선은 「바다 옆의 방」에서처럼—실제 거리든 은유적인 거리든—움직이지 않는다. 빛은 두 공간을 한꺼번에 비추지만, 우리는 연속성보다는 종말의 기미를 느낀다. 이것이 어떤 리듬을 내포하고 있다면, 이 리듬은 도중에 끝날 것이다.

누군가 그림의 전경을 잘라낸 듯, 방은 도막 난 느낌이다. 여기서 보이는 건 창이 있는 벽—햇빛에 반짝이는 나무가 보이는 창이 있는 벽—과 뒤쪽의 벽—두 개의 묘비처럼 곧게 선, 빛의 평행사변형과 대비되는 종국의 벽—이 전부다.

1963년에 그려진 호퍼의 마지막 걸작인 이 그림은 우리가 없는 세상의 모습이다. 단순히 우리를 제외한 공간이 아닌, 우리를 비워 낸 공간이다. 세피아색 벽에 떨어진 바랜 노란빛은 그 순간성의 마지막 장면場面을 상연하는 듯하니, 그만의 완벽한 서사도 이제 막을 내리고 있는 것이다.

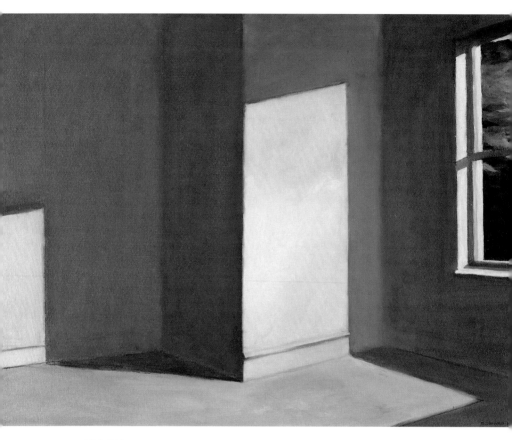

빈방의 빛, 1963
Private Collection

호퍼의 그림 속 침묵

호퍼의 그림은 무척 낯익은 장면들이지만, 볼수록 낯설고 심지어는 완전히 생소한 장면처럼 느껴진다. 사람들은 공간 속을 들여다본다. 그들은 마치 다른 세상에 있는 것 같은데 그림이 말해주지 않는, 우리로서는 추측만이 가능한 어떤 비밀스러운 일에 정신이 팔려 있는 듯하다. 우리는 이름을 알 수 없는 공연을 보고 있는 관객이 된 듯한 기분이 든다. 무언가 숨겨진 것의 존재감, 확실히 있긴 하지만 드러나지 않는 것의 존재감을 느낄 수 있다. 홀로 있음에 어떤 형태를 부여함으로써, 침범하지 않고 목격할 수 있는 공간을 만듦으로써 말이다.

호퍼의 방들은 욕망의 침울한 안식처다. 우리는 그곳에서 무슨 일이 일어나는지 알고 싶지만, 물론 알 수가 없다. 본다는 행위에 수반되는 침묵은 커져만 가고, 이는 우리를 불안하게 한다. 고독만큼의 무게로 우리를 짓누른다.

떠남과 머무름의 역설

• 옮긴이의 말

내가 처음 본 호퍼의 그림은 「이른 일요일 아침」이었다. 이 그림이 나에게 지속적이고 중요한 의미를 지니게 된 것은 당시 그림을 보며 느낀 어떤 아득함 때문이 아닐까 생각한다. 데자뷔였을까. 그림을 보는 순간, 그럴 리가 없는데도 분명히 어디선가 보았던 장면이라고 생각했다. 어느 일요일 아침, 걸어나갔던 반포의 거리였을까. 아니, 그보다는 내 머릿속의 일요일 아침 인상과 너무 닮았다는 게 좀더 정확할 것이다. 길게 늘어진 그림자와 현악기의 현이 느슨해지듯 늘어난, 어쩌면 아예 멈추어버린 듯한 시간, 옷을 벗은 사람처럼 그 모습을 드러낸 거리, 마치 다른 곳에 와 있는 듯한 생경한 느낌. 역설적이게도 이 생경한 느낌은 낯익은 것이었다.

일요일 아침 일찍 거리에 나서면, 매일 보는 거리인데도 다른 곳에 와 있는 듯한 느낌을 받는다. 아마도 거기에 일상이 제거되어 있기 때문일 것이다. 일곱 시까지 학교로 종종걸음치는 학생들도, 정

거장에 까마귀처럼 외투를 입고 서 있는 회사원들도 없다. 버스표를 파는 부스는 그 기능으로 존재하기보다 하나의 물체로 서 있다. 그저 조금 찌그러진 초록색 육면체일 뿐이다. 물체는 일상을 벗어났을 때 그 형태를 드러내고, 그 순간은 잠시나마 낯설다. 언제나 배경으로 존재하던 거리가 전경으로 모습을 드러내면, 거리는 못생겼든 잘생겼든 예상치 못한 진솔함으로 아름답기까지 하다. 생각해보면 일요일 아침이 주는 느낌은 세상에 대한 내 나름의 작은 발견, 그러니까 세상의 이면異面에 대한 목격이었다. 표현할 방법을 몰라 막연한 인상으로만 남아 있던 낯섦의 분위기는 이 그림에서 언어처럼 분명한 것으로 환생하고 있었고, 무슨 이유에서인지 비밀처럼 묻어두었던 그 인상을 이 그림에서 발견한 나는 '악' 하고 소리를 내지는 않았지만, 그 느낌은 거의 충격에 가까운 것이었다.

호퍼의 「이른 일요일 아침」은 전통적인 구성을 파괴하는 평면적 구성으로 일단 눈길을 끈다. 하지만 그림에는 예상외로 그 평면성을 다차원적으로 만드는 여러 장치가 있다. 그중 하나가 창문이다. 호퍼의 그림에는 건물이 자주 등장한다. 이 건물들에는 창문이 있고, 창문 중 어떤 것은 닫혀 있고 어떤 것은 반쯤 열려 있다. 이 그림에서도 예외 없이 창문들은 열리고 닫힘을 반복한다. 창문의 열린 틈에 호퍼는 주로 가장 어두운색을 칠하는데, 이것은 다른 그림들에서 깊이감을 주는 데 이용되는 장치들—예를 들면 소실점의 이용이라든가—보다 덜 명백하지만, 설명하기 힘든 강렬한 힘으로 보

는 사람을 끌어들인다. 이때 아까와는 조금 다른 아득한 감정을 다시 한 번 경험하게 된다. 평면적인 그림에서 예상치 못한 깊이감을 느끼는 순간 낯익은 것으로 생각하던 일요일 아침의 정경은 갑자기 알 수 없는 것이 되어버리는 것이다. 이러한 이례적인 깊이감은 마치 우리가 초점 없는 눈으로 '허공을 응시'할 때 드는 느낌과 비슷하다. 옆의 친구가 "야, 정신 차려" 하며 툭 치기 전까지 나를 둘러싼 세계와 내가 한없이 멀어지면서 모든 것이 낯설게 느껴지는 순간이 그것이다. 여기서 '응시'라는 단어를 사용하는 것은 다소 역설적인데, 왜냐하면 그 단어는 주로 어떤 대상을 집중해서 바라보는 상태를 의미하기 때문이다. '허공을 응시'하는 상태란 그 빠져드는 정도에서는 보통의 응시와 집중도가 같지만 응시하는 대상이 없다는 점에서 차이가 있다. 잠깐의 기억상실증일까? 아주 잠시지만 나를 둘러싼 환경이 한 번도 본 적 없는 것처럼 낯설게 느껴졌다. 호퍼 그림의 깊이감 속으로 빠져드는 것은 이런 낯섦을 동반하면서 다시 한 번 충격의 파장을 일으킨다. 이러한 데자뷔와 자메뷔jamais-vu의 동시적인 엇갈림이 호퍼의 그림을 내 머릿속에 오랫동안 남아 있게 하였다.

*

앞의 글은 5년 전 이 책의 출간이 아주 불투명할 당시, 번역을 시도하면서 '누가 시키지도 않았는데' 쓴 옮긴이 서문의 일부다. 처

음 이 책의 번역 기획안을 출판사 이곳저곳에 보냈을 때 가장 많이 들었던 대답은 "책은 너무 좋은데 현대미술은 팔리지 않는다"였다. 가까스로 한 출판사가 관심을 보였을 때 나는 너무 기쁜 나머지 계약서도 없이 번역을 시작했다. 하지만 내가 직접 그림 저작권 문제를 해결해야 출판하겠다는 조건이었으므로, 책의 출간 여부는 희미하기만 했다.

지금 출간을 눈앞에 두고 당시 썼던 옮긴이 서문 파일을 열어보니 피식 웃음이 나왔다. 야무져도 한참 야무진 야망을 갖고 쓴 글이라는 게 너무 투명해서였다. 처음 썼던 오리지널 옮긴이 서문은 모두 여섯 개 장으로 이루어져 있고(위의 글은 그중 한 챕터다), 에드워드 호퍼에게 받은 강렬한 인상, 호퍼의 간략한 전기 그리고 관심을 끄는 호퍼 그림 속 여러 요소에 대해 썼으니 서문이 아니라 거의 본문에 가까웠다. 하지만 그 글은 미완성으로 남고 말았다. 결국 책을 출간할 수 없다는 통고를 받았기 때문이다.

나는 출간을 성사시키기 위해 책에 실려 있는 30여 점의 그림 사용권을 허락해달라고 열 군데도 넘는 기관들에 편지를 보냈다. 각 기관에 사정을 설명하고 저작권 사용료를 깎아달라는 편지를 몇 차례 보내고 나서야 결국 인보이스를 받을 수 있었다. 하지만 결국 출판사에서는 비용이 너무 많이 든다는 이유로 출판을 할 수 없다는 결정을 내렸고, 야심 찬 옮긴이 서문은 늘어나기만 하다가 결국 끝을 맺지 못했던 것이다.

호퍼는 추상미술을 하지 않으면 거의 범죄자 취급을 당하던 시대, 그러니까 미국의 추상표현주의가 꽃을 피울 당시 고집스레 구상미술의 맥을 이은 작가다. 미술에서 형식적인 탐구가 주된 주제가 될 때 생뚱맞게도 '이미지'에 관심을 가진 특이한 사람이다. 그는 예술로 표현되는 시대정신이 그 시대를 대표하는 주류에서뿐만 아니라, 어딘가 다른 지류에서도 나올 수 있다는 사실을 몸소 보여준 예술가다. 대세에 흔들리지 않고 자신의 내면을 향해 끈질기고 깊이 있게 천착한 호퍼를 통해, 그의 그림을 통해, 아무도 알아주지 않는 내 안의 사소하고 가냘픈 '어떤 것'이 들어 올려지는 경험을 했다. 이렇게도 중요한 호퍼인데, 당시 한국엔 평론집이든 화집이든 그에 관한 책은 한 권도 없었다. 한국에서 제대로 된 호퍼의 책을 한번 만들어보자! 그것이 나의 목표였고, 그래서 비용 때문에 출간이 힘든 상황에서도 포기하지 않았고, 원서와 달리 흑백이 아닌 컬러 도판을 사용하기 위해 발버둥 쳤던 것이다. 그런데 출판사와 결국 계약을 하고, 번역을 진행하고, 수없이 퇴고를 거듭하면서 깨닫게 되었다. 아, 내가 번역한 건 호퍼의 책이 아니라 스트랜드의 책이었구나!

이 책이 스트랜드의 책이라는 건 첫째, 이런 의미다. 스트랜드는 시인이고 이 책은 시인의 산문이라는 것. 1934년 캐나다에서 태어난 스트랜드는 미국의 네 번째 계관 시인을 지냈고, 1999년에는 시집 『뉴보라 한 조각』*Blizzard of One*으로 퓰리처상을 받았다. 열 권 이

상의 시집을 펴낸 그는 스페인 문학을 번역했을 뿐 아니라 산문을 쓰기도 했다. 대학 시절 예일 대학교에서 그림을 공부했던 경험을 살려 미국의 화가 베일리에 대한 책을 쓰기도 했는데, 이 책^{Hopper}은 화가에 관한 산문집으론 두 번째 책이다. 시인에게 산문이란 양날의 검을 다루는 일과 같을 것이다. 시작^{詩作}에서의 엄격한 함축과 절제를 잠시 풀어주어야 하는 동시에 시인의 언어가 지니는 긴장감을 잃어서는 안 되기 때문이다.

스트랜드의 시는 평이하고 절제된 언어와 가슴 아프면서도 기이한 초현실적인 이미지로 알려져 있다. 주의를 기울여 이 책을 읽었다면 눈치챘겠지만 그의 시는 호퍼의 그림과 종종 비교되기도 한다. 자주는 아니지만 호퍼의 그림은 이탈리아의 화가 데 키리코^{Giorgio de Chirico}와 비교되기도 하는데 아마도 이 둘의 닮은 점이 스트랜드와도 연결된다고 할 수 있을 것이다(스트랜드의 시를 논할 때도 호퍼의 영향에 더하여 데 키리코가 언급되는 것은 우연이 아니다).

호퍼는 한 번도 '이상한' 그림을 그리려고 노력한 적이 없다. 어쩌면 지나칠 정도로 발을 땅에 붙이고 있었다고 할까? 그런데도 기이한 이미지의 데 키리코와 비교되는 것은 호퍼의 그림이 가지는 여러 가지 역설적인 측면 때문일 것이다. 이를테면 일상을 그리면서 일상이 벗겨진 모습을 그리는 식이다. 스트랜드는 이 책에서 그러한 역설 중 하나인 '떠남과 머무름의 역설'이라는 렌즈를 통해 호퍼의 그림을 들여다보고 있다. 호퍼의 그림에서는 여행 자체가 종

종 소제가 될 뿐 아니라, 관객을 그의 그림 속으로 끌어들였다가 더이상 가지 못하게 발목을 붙드는 역설이 호퍼의 기하학적 구성과 서사적 장치를 통해 구현되고 있다는 것이다. 스트랜드는『시인이 말하는 화가』*Poets on Painters*라는 책에 실린 에세이에서 호퍼의 그림에 대해 "심란할 정도로 조용하고, 방을 떠나지 않으면서도 끝내 등을 돌리고 있는 사람과 함께 있는 듯한 느낌이다"라고 했는데, 이것도 이 역설의 다른 표현이다.

그런데 이 책에서 스트랜드의 글이 딱 그렇다. 그의 시가 대개 평이한 문장들로 이루어져 있는 데 반해 호퍼의 그림을 살피는 그의 글은 까다롭고 복잡하기만 하다. 그의 시에서 우리를 끌어들이는 것이 평이한 문장이라면, 우리를 가로막는 것은 그의 난해하고 심란한 이미지라 할 수 있을 것이다. 이 책에서 그는 반대의 방법을 취하고 있다. 무언가에 '대한' 글이라는 전제 자체가 우리를 쉽게 불러들이지만, 복잡하고 어려운 산문이 우리를 가로막는 것이다. 그도 호퍼처럼 "등을 돌리고" 싶어 하는 것이 틀림없다. 모든 예술가의 작업이란 자화상이라 하지 않던가. 스트랜드는 산문을 통해서도 그의 시정을, 자신의 모습을 그리고 있다. 그리고 그 모습은 어쩔 수 없이 호퍼의 그림을 닮았다.

둘째로 이 책은 흔히 볼 수 있는 화가의 모노그래프가 아닌, 스트랜드라는 시인의 특별한 시각을 담은 책이란 점이다. 호퍼는 불공평하다고 생각될 정도로 자주 '미국적 사실주의 삭가'라고 일컬어

진다. 말할 것도 없이 나는 이런 평가에 대해 항상 불만을 품어왔다. 호퍼의 폭과 깊이를 제한하는 말로 들리기 때문이다. 호퍼는 보통의 평보다 좀더 보편적이면서도 복잡한 작가이고, 스트랜드는 그걸 누구보다 정밀하게 읽어내고 있다. 난 과학보다 정확한 것이 시인의 언어라고 믿는 편인데, 스트랜드는 이 책에서 놀라운, 때로는 따라잡기 힘들 정도의 정교한 관찰력을 보여준다. 예를 들어 「이른 일요일 아침」에서 그의 관찰은 매우 인상적이다.

부동不動과 정적靜寂의 몽상적인 조화로 마술적인 순간은 길게 늘어나고, 그 앞에 선 우리는 특별히 허락된 목격자들이다.

호퍼 그림의 분위기뿐 아니라 형식적인 측면 그리고 호퍼의 그림이 관람객에게 요구하는 '특별한 시각,' 즉 그 그림의 초월적인 깊이까지를 압축해서 담아낸 문장이다. 또한 스트랜드는 호퍼의 공간을 시간적인 은유로 표현하면서 그의 작품을 이해하는 데 새로운 차원을 열어주기도 한다.

호퍼의 그림은 짧고 고립된 순간의 표현이다. ……우리는 그의 그림을 볼 때 그림이 드러내는 연속성의 본질에 대해 생각해보아야 한다. 호퍼의 그림은 끊임없이 이어지는 삶의 사건들로 채워질 장소로서의 빈 공간이 아니다. 즉 실제의 삶을 그린 것이 아닌, 삶의 전과 후의 시간

을 그린 빈 공간이다. 그 위에는 어두운 그림자가 드리워져 있고, 그 어두움은 우리가 그림을 보며 생각해낸 이야기들이 지나치게 감상적이거나 요점을 벗어나 있다고 말해준다.

어쩌면 이제까지 우리가 예술 작품을 감상한 방식이 모두 '지나치게 감상적이거나 요점을 벗어나' 있는 것은 아니었을까? 우리는 스트랜드의 고유한 '호퍼 읽기'를 통해 호퍼의 그림을 감상하는 데 도움을 받을 뿐 아니라 예술을 보는 전반적인 시각까지도 변화하는 것을 느끼게 된다. 그림을 볼 때 필요한 건 미술사적인 지식과 비평적 관찰뿐만이 아니다. 스트랜드의 작업을 통해 우리는 '나'라는 개인의 고유한 시각, 명철한 시정으로 예술에 접근하는 태도를 배우게 된다.

현대미술에 관한 책을 출간하는 건 아직도 힘들다고 한다. 값비싼 그림 저작권료에도 흔쾌히 출간의 뜻을 밝힌 한길아트와 미술책 출간에 따라붙는 길고도 수고스런 과정에 불평 한마디 없이 애써주신 편집부에 깊은 감사를 드린다.

앞서 이 책을 번역한 여러 가지 이유를 댔지만 무엇보다 큰 이유는 호퍼의 그림을 시인의 눈으로 읽어낸 이 책과 함께 작업하는 일이야말로 내가 하고 싶은 일이었기 때문이다. 출간까지의 과정이 어렵고 힘들었던 만큼 이 책이 초석이 되어 내가 함께 시간을 보내

고 싶은 여러 현대 미술가들을 한국에 소개할 기회가 앞으로도 많
았으면 좋겠다. 이 책의 미완성 옮긴이 서문처럼, 이것도 끝나지 않
은 나의 과제다.

브루클린 작업실에서
2007년 11월
박상미

Illustration Credits

18 Nighthawks, 1942. Oil on canvas, 33 1/4×60 1/8in. (84.1×152.4cm). Friends of American Art Collection, 1942.51. The Art Institute of Chicago, All Rights Reserved.

22 Dawn in Pennsylvania, 1942. Oil on canvas, 24 3/8×44 1/4in. (61.9×112.4cm). Daniel J. Terra Collection, 1999.77. Terra Foundation for American Art. Photo Credit: Terra Foundation for American Art, Chicago / Art Resource, NY.

24 Seven A. M., 1948. Oil on canvas, 30 3/16×40.18in. (76.7×101.9cm). Collection of Whitney Museum of American Art, New York. Purchase and exchange, acc. no. 50.8. © Whitney Museum of American Art, New York.

28 Second Story Sunlight, 1960. Oil on canvas, 40×50in. (101.6×127cm). Collection of Whitney Museum of American Art, New York. Purchased with funds the Friends of the Whitney Museum of American Art, acc. no. 60.54. © Whitney Museum of American Art, New York. Photograph by Sheldan C. Collins.

32 Gas, 1940. Oil on canvas, 26 1/4×40 1/4in. (66.7×102.2cm). The Museum of Modern Art, New York. Mrs. Simon Guggenheim Fund. The Museum of Modern Art © Photo SCALA, Florence.

34 Four Lane Road, 1956. Oil on canvas, 27 1/2×41 1/2in.

117

(70×105.5cm). Private Collection.

36 House by the Railroad, 1925. Oil on canvas, 24×29in. (61×73.7cm). The Museum of Modern Art, New York. Mrs. Simon Guggenheim Fund. The Museum of Modern Art © Photo SCALA, Florence.

40 Early Sunday Morning, 1930. Oil on canvas, 35×60in. (88.9×152.4cm). Collection of Whitney Museum of American Art, New York. Purchased with funds Gertrude Vanderbilt Whitney, acc. no. 31.426. © Whitney Museum of American Art. Photograph by Sheldan C. Collins.

42 The Circle Theater, 1936. Oil on canvas, 27×36in. (68.5×91.5cm). Private Collection.

46 Ground Swell, 1939. Oil on canvas, 36 1/2×50 1/4in. (92.7×127.6cm). In the Collection of the Corcoran Gallery of Art, Washington, D.C. Museum Purchase, William A. Clark Fund.

48 Cape Cod Evening, 1939. Oil on canvas, 30 1/4×40 1/4in. (78.6×102.2cm). National Gallery of Art, Washington, D.C., John Hay Whitney Collection.

52 Pennsylvania Coal Town, 1947. Oil on canvas, 28×49in. (71.1×124.5cm). Courtesy The Butler Institute of American Art, Youngstown, Ohio.

54 People in the Sun, 1960. Oil on canvas, 40 3/8×60 3/8in. (102.6×153.5cm). Smithsonian American Art Museum. Photo Credit: Smithsonian American Art Museum, Washington, DC / Art Re-

source, NY.

61 Morning Sun, 1952. Oil on canvas, Columbus Museum of Art, Ohio: Museum Purchase, Howald Fund, 1954.031.

62 Cape Cod Morning, 1950. Oil on canvas, 34 1/8×40 1/4in. (86.7×102.3cm). Gift of the Sara Roby Foundation. Smithsonian American Art Museum. Photo Credit: Smithsonian American Art Museum, Washington, DC / Art Resource, NY.

64 A Woman in the Sun, 1961. Oil on canvas, 40×60in. (101.6×152.4cm). Collection of Whitney Museum of American Art, New York, 50th Anniversary Gift of Mr. and Mrs. Albert Hackett in honor of Edith and Lloyd Goodrich, acc. no. 84.31. © Whitney Museum of American Art. Photograph by Sheldan C. Collins.

68 Stairway, 1949. Oil on wood, 16×11 7/8in. (40.64×30.16cm). Collection of Whitney Museum of American Art, New York, Josephine N. Hopper Bequest, acc. no. 70.1265. © Heirs of Josephine N. Hopper, licensed by the Whitney Museum of American Art. Photograph by Steven Sloman.

70 Chair Car, 1965. Oil on canvas, 40×50in. (101.5×127cm). Private Collection. Photo © Christie's Images / The Bridgeman Art Library.

72 Automat, 1927. Oil on canvas, 71×91cm. Des Moines Art Center © DeA Picture Library / Art Resource, NY.

76 New York Movie, 1939. Oil on canvas, 32 1/4×40 1/8in. (81.9×101.9cm). The Museum of Modern Art, New York. Mrs.

Simon Guggenheim Fund. The Museum of Modern Art © Photo SCALA, Florence.

78 Two on the Aisle, 1927. Oil on canvas, 40 1/8×481/4in. (101.9×122.5 cm), The Toledo Museum of Art, Purchased with funds from the Libbey Endowment, Gift of Edward Drummond Libbey, 1935.49 © Edward Hopper 1927 Photo Credit: Image Source, Toledo.

82 Western Motel, 1957, Oil on canvas, 30 5/8×50 1/2in. (77.8×128.3 cm), framed: 37 1/4×57 1/4×3in. (94.6×145.4×7.6cm), Yale University Art Gallery, New Haven, Conneticut 06520, Bequest of Stephen Carlton Clark, B.A. 1903. 1961.18.32.

84 Hotel Window, 1956. Private Collection.

86 Hotel Room, 1931. Oil on canvas, 60×65in. (152.4×165.7cm). The Thyssen Bornemisza Collection. Photograph © Museo Thyssen-Bornemisza, Madrid.

88 City Sunlight, 1954, Oil on canvas 28 3/16×40 1/8in. (71.6×101.9 cm). Hirshhorn Museum and Sculpture Garden, Smithsonian Institution, Gift of the Joseph H. Hirshhorn Foundation, 1966.

90 Room in New York, 1932. Oil on canvas, 29×36in. (73.7×91.5cm). Sheldon Memorial Art Gallery and Sculpture Garden, University of Nebraska, Lincoln, F. M. Hall Collection, 1936.H-166. Photo © Sheldon Museum of Art.

94 Excursion into Philosophy, 1959. Oil on Canvas, 76.2×101.6cm. Private Collection of Richard M. Cohen.

마크 스트랜드 Mark Strand

1934년 캐나다에서 태어나 남미와 미국에서 자랐다. 예일 대학교에서 앨버스Josef Albers와 함께 미술을 공부했다.『거의 보이지 않는』Almost Invisible,『남자와 낙타』Man and Camel,『눈보라 한 조각』Blizzard of One,『어두운 항구』Dark Harbor,『계속되는 인생』The Continuous Life,『우리 삶의 이야기』The Story of Our Lives,『움직임의 이유』Reasons for Moving 등 열네 권의 시집을 냈다. 그 외에도 어린이 책과『윌리엄 베일리』William Bailey 등 미술 산문을 썼고 다수의 책을 번역하고 편집했다. 맥아더 펠로십, 록펠러 재단상, 볼링겐상, 월러스 스티븐스상 등을 수상했고, 특히『눈보라 한 조각』으로 퓰리처상을 받았다. 1990년 미국의 계관시인으로 추대되었다. 2005년부터 2014년까지 뉴욕 컬럼비아 대학교에서 영문학과 비교문학을 가르쳤다. 말년에 시 쓰기를 그만두고 미술가로 활동하며 뉴욕 로리 북스타인 갤러리에서 전시했다. 2014년 11월 29일 뉴욕 브루클린에서 80세의 나이로 세상을 떠났다.

박상미 朴商美

연세대학교 심리학과를 졸업했다. 1996년 뉴욕으로 건너가 미술사와 미술을 공부한 후 번역과 저작 활동을 하고 있다.『뉴요커』『취향』『나의 사적인 도시』를 썼고,『그저 좋은 사람』『어젯밤』『가벼운 나날』『우연한 걸작』『킨포크 테이블』등을 번역했다. 현재 뉴욕에서 살고 있다.

시인이 말하는 호퍼
빈방의 빛

지은이 마크 스트랜드
옮긴이 박상미
펴낸이 김언호

펴낸곳 (주)도서출판 한길사
등록 1976년 12월 24일 제74호
주소 10881 경기도 파주시 광인사길 37
홈페이지 www.hangilsa.co.kr
전자우편 hangilsa@hangilsa.co.kr
전화 031-955-2000~3 **팩스** 031-955-2005

부사장 박관순 **총괄이사** 김서영 **관리이사** 곽명호
영업이사 이경호 **경영이사** 김관영
편집 백은숙 노유연 김지연 김대일 김지수 김영길
마케팅 서승아 **관리** 이주환 문주상 이희문 김선희 원선아
디자인 창포 031-955-9933
CTP출력 및 인쇄 예림 **제본** 경일제책사

제1판 제1쇄 2007년 12월 28일
개정판 제1쇄 2016년 8월 12일
개정판 제5쇄 2020년 1월 30일

값 18,000원
ISBN 978-89-356-6962-2 03600